中国传统色

从入门到精通 | 识色、配色到调色

逸品美学 ——————— 编著

化学工业出版社

·北京·

内 容 简 介

8大中国传统色归纳、48种具体颜色介绍、80张应用照片解说、100多句古诗词关联分享、140多种颜色配色方案、190多个相近色值学习、近600张精美插图呈现，同时提供具体的RGB与CMYK数值，让你对色彩的参数值、意象物、含义来源、文化象征和实际应用等，都有深度了解，并通过4大行业配色实战、32个具体案例应用，让你成为中国传统色的识色、配色与调色高手！

这些颜色能在中国古代的织染、文物、天象、地理、壁画、植物和动物的各个细节里发现，更能在古代史书、画卷、诗文、歌曲、小说、医书和佛学中探源，具体应用更是广泛到上百个领域，如服装、饮食、宗教、花卉、绘画、家具、陶瓷、漆器和珠宝首饰等，从平面广告到艺术创作，从室内装饰到建筑设计，应有尽有。

本书结构清晰，案例丰富，适合阅读人群：一是颜色爱好者，想学习中国传统色、配色的初学者；二是各类设计师和绘画师，帮助他们在设计和艺术创作中灵活运用中国传统色；三是吃、穿、住、行等与人们息息相关的行业的配色人员，如服装配色和家居配色人员等。

图书在版编目（CIP）数据

中国传统色从入门到精通：识色、配色到调色 / 逸品美学编著. -- 北京：化学工业出版社，2024.6

ISBN 978-7-122-45325-9

Ⅰ．①中… Ⅱ．①逸… Ⅲ．①色彩—配色—中国

Ⅳ．①J063

中国国家版本馆CIP数据核字(2024)第065054号

责任编辑：吴思璇 李 辰 孙 炜　　　　　封面设计：异一设计
责任校对：李雨函　　　　　　　　　　　　装帧设计：盟诺文化

出版发行：化学工业出版社（北京市东城区青年湖南街13号　邮政编码100011）
印　　装：北京宝隆世纪印刷有限公司
710mm×1000mm　1/16　印张15$\frac{1}{2}$　字数323千字　2025年2月北京第1版第1次印刷

购书咨询：010-64518888　　　　　　　　售后服务：010-64518899
网　　址：http://www.cip.com.cn
凡购买本书，如有缺损质量问题，本社销售中心负责调换。

定　　价：118.00元

序　言

◎ 写作起因

中国传统色是源于中国传统文化的一种颜色体系。

在中国悠久的历史和灿烂的文化传承中，色彩一直扮演着不可或缺的角色，从古代的绘画、陶瓷、服饰，到当代的建筑、艺术和生活方式，中国传统色犹如一块深藏的瑰宝，渐渐被人发现，那些散落在古代史书、古籍、画卷、诗文、歌曲、小说、医书、佛学中的中国传统色，如胭脂、黄丹、缃叶、石绿、靛蓝、齐紫、檀褐、纁（xūn）黄等上百种颜色，如同一颗颗珍珠，绽放出耀眼的光芒。

随着人工智能（AI）的兴起和火爆，AI 绘画、AI 设计师、AI 摄影师、AI 美工师、AI 广告师、AI 剪辑师、AI 视频师等新的职业将大量涌现，而与这些职业相关的行业都与色彩的应用紧密相关，需求旺盛。

中国传统色在各行各业的实际应用，将会越来越广，这些宝贵的珍珠，将以缤纷多姿的视觉美，呈现在人们的工作、生活等各个层面，并且更加耀眼。

◎ 深入探索

本书是对中国传统色彩的一次深入探索和呈现，在中国的数千年文化里，每一种颜色都可以追本溯源，都能在中国古代的织染、天象、地理、矿物、植物和动物的各个细节里找到印记。本书详细解读了红、橙、黄、绿、蓝、紫、褐、黑白 8 大类共 48 种经典的中国传统色彩，帮助大家揭开中国古代文化和传统艺术中色彩的神秘面纱。

从经典的"胭脂色"到典雅的"枣褐色"，从神秘的"黄丹色"到高贵的"凝夜紫"，每一种传统色都是中国丰富多彩文化的缩影。笔者将带领大家深入探索每种色彩的历史渊源，了解它们在宗教、文学、绘画和生活中的重要地位。穿越千年历史，深入了解每一种传统色彩背后的故事，解锁每一种色彩的意义，探寻色彩在中国文化中的精彩呈现。

◎ 现实应用

除了探寻传统色彩的起源和文化内涵，本书还将呈现这些色彩在现代社会中的应用，涉及 30 多个领域，如服装、饰品、婚庆、宗教、花卉、化妆品、绘画、建筑、家具、室内装饰、珠宝首饰、陶瓷、漆器和汽车等，从时尚设计到室内装饰，从艺术创作到建筑风格，展现了衣、食、住、行、动物和植物等各方面的色彩应用，让大家了解传统色彩在当今各行各业发挥的独特作用，笔者将分享多个领域中的实际案例，展示这些色彩如何在现代创意中焕发新的生命力。

◎ 配色技巧

在探讨传统色的同时，笔者也研究了它们的双色、三色、四色配色应用，从多方面提供了调色方案，有同类色、互补色、对比色配色、间隔色配色、暗调配色、清色配色、浊色配色、分裂补色配色、三角对立配色、正方形配色和矩形配色等，分享了不同传统色彩的搭配效果，这是大家调色的底层逻辑与核心规律。从红色的热烈到青绿的清新，再到金黄的庄重，笔者展示了这些色彩如何在不同的领域产生视觉冲击，创造文化价值。

每一种传统色彩都不仅仅是一种色彩，更是一扇文化的大门。它们源于古代，贯穿于当今。通过这本书，笔者希望向大家展示这些色彩的传承之美，让大家深刻领悟它们在中国文化中的独特地位。

◎ 本书亮点

10 年前，笔者刚学习配色知识时，买过市场上多本配色方面的书，可学后总是遇到一个问题，就是记不住具体某种颜色的名称，即便当时记住了，具体应用时，又是一脸懵懂。今年有幸编写一本这样的配色教程，笔者便想分享一下这 10 多年来学习配色的经验，分享我是如何解决记不住、找不到、不会用的痛点的，因为从识色、配色到调色，确实是一个非常重要的学习过程，这些经验也正是本书的亮点。

（1）本书的第一个亮点：容易学。

为了帮助大家将颜色的学习过程变得容易，本书在逻辑结构上做了精心安排，先是介绍中国最为传统的 8 个大类共 48 种具体颜色，然后精选 4 大热门领域共 32 个配色案例，从理论到实战，帮助读者从入门到精通。

比如，中国红这个大类就介绍了 6 种具体颜色，分别为丹䴕（jì）、胭脂虫、魏红、桃红、菡萏（hàn dàn）和胭脂水；再比如服装配色案例实战，介绍了 8

种配色方案，包括春装、夏装、秋装、冬装、生日礼服、女士套装、男士套装及中老年休闲套装等。

（2）本书的第二个亮点：容易记。

笔者最初学习时，有一个头痛的问题就是某种颜色的具体名称，当时记住了，过后就忘记了，那要怎样才能记住呢？

第一个经验就是给这种颜色在现实生活中找到一个意象物，让大家看到这种颜色就能想到这个物体。反之，亦然，看到这个物体就能想到它是某种传统色彩的代表。比如，丹矞是鲜红色，它的意象物是成熟时的荔枝，并配以荔枝的图片，这样就能很轻松地记住丹矞这种色彩了。

第二个经验是借用相关联的古诗词，比如相思灰，与其相关联的诗句是李商隐的"春心莫共花争发，一寸相思一寸灰"，寸寸相思都化成了灰烬，这样有了感性的联系，记起来也就简单一些。

第三个经验是挖掘这种色彩的来源，比如月白色，源自月光下的自然景观——月光洒在物体上呈现出来的淡淡的微蓝色。当人们看到这样的景象时，就能很容易地想到月白色。

第四个经验是挖掘这种色彩的文化象征，比如三公紫，"三公"指的是唐代最高级别的官职，即太尉、司徒和司空，他们穿着紫色官服，根据唐代的服色制度，"三品以上服紫"，象征他们的高级地位和威望。

（3）本书的第三个亮点：容易用。

看过书的朋友，都有一个痛点，就是书的内容看懂了，但具体怎么应用，却无从下手，这也是笔者最初学习配色时的困惑。经过多年的实战学习与实际应用，笔者找到了一个很好的方法，就是尽量多地寻找在现实生活中与这些颜色密切相关的场景与物体，这就是具体应用最该关注的方向。

比如丹矞，经过笔者的细心观察，发现它常用于汉服、旗袍、绘画、书法、陶瓷、古代壁画及中国传统的工艺品中，来增强这些作品的视觉吸引力和文化价值，由此可知，以后为这7大类物品配色时，可以多采用丹矞来调色，从整体或局部上多应用。

以上是笔者对本书3个亮点的汇总，让大家容易学、容易记、容易用，理论与实战相结合。无论是对中国文化充满热情的学者、艺术家，还是热爱美的普通读者，这本书都将为你提供深刻的视觉和心灵享受，让你更好地理解中国传统文化的丰富内涵，同时也激发你对色彩更深层次的思考。

在这个文化多元的时代，中国传统色彩将不仅仅是中国文化的象征，更将成

为世界文化的一部分，为全球的文化多样性贡献财富。笔者衷心希望这本书能够激发你对色彩的思考，让你深入了解中国传统文化的深厚内涵。

◎ 特别提示

为了让读者能够更好地阅读本书和学习相关的传统色彩知识，这里做了一个特别提示说明。

（1）细心的读者会发现，在 RGB 或色号相同的情况下，有些 CMYK 值会有偏差，这是因为 RGB 色域广，尤其是 sRGB 的色域更广，所以某种颜色的 RGB 可能没有对应的 CMYK 值，CMYK 被取了近似值。另外，在不同的图像模式、不同的设计软件、不同的软件版本中，色彩参数都是有一定偏差的，即使输入相同的数值或色号，RGB 和 CMYK 值也不一定完全对应，大家以 RGB 实际调的颜色为准。

（2）本书中呈现的 RGB 和 CMYK 值截图，是 Adobe Photoshop 2024 软件中的"拾色器（前景色）"提供的数值，但是在软件版本不同的情况下，或者显示器不同的情况下，参数仍然会有所变化，RGB 和 CMYK 值会有偏差。

（3）显示器显示颜色本身会存在一定的色差（非专业显示器以及未进行色彩校准的显示器等存在的显示问题），再加上显示器的用料及标准各有不同，所以即便色彩参数值一致，到了实际印刷与绘制的时候也是存在一定差异的。

（4）印刷是一种复杂的工艺，不同类型的纸张吸收油墨的速度和程度不同，因此颜色可能在不同类型的纸上表现出不同的饱和度和亮度。因为印刷与纸张的关系，呈现出来的颜色视觉上会有些许偏差，大家应以实际使用时的颜色为准。

◎ 售后联系

本书由逸品美学编著，参与编写的人员还有胡杨等人，在此表示感谢。由于作者知识水平有限，书中难免有疏漏之处，恳请广大读者批评、指正。

<div style="text-align: right;">编 者</div>

目　录

第 1 章　中国红

　　中国红是非常重要的传统颜色，具有深厚的文化内涵和象征意义，通常象征着幸福、吉祥和好运，这是因为"红"的发音与汉语中的"洪"相同，后者意为丰富和宏大。在中国传统文化中，人们相信红色能够带来好运和积极的能量。本章主要讲解中国红的几种相关色彩，如丹翾、胭脂虫、魏红、桃红及菡萏等。

1.1 丹罽

丹罽（jì），通常被描述为深红色或鲜红色，是一种明亮且饱和度较高的红色，我们在荔枝上经常能看到这种颜色。

明确掌握：丹罽的颜色参数值

	R223	C5
	G1	M100
	B52	Y75
	# df0134	K0

容易理解：色彩的含义与来源等

　　① **色彩的含义**：丹罽是一种类似于枝头荔枝红的颜色，长安是丹罽的梦乡，只因当时的杨贵妃爱吃荔枝。

　　② **色彩的来源**：罽，最早是指兽皮，人类穿衣风格从最初的织皮发展到织毛，因此毛织物也称为罽。红色毛织衣服，称为丹罽或红罽衣。

　　③ **相关诗词**：东汉文人王逸在《荔枝赋》中写道："灼灼若朝霞之映日，离离如繁星之着天。皮似丹罽，肤若明珰。"

　　④ **文化象征**：丹罽在中国传统文化中具有重要的象征意义，常被视为吉祥、幸福和繁荣的象征，这种颜色多用在婚礼、春节庆祝和其他重要庆典中，以期带

来好运和祝福，展现出该色物品的庄重和华丽。

⑤ **色彩应用**：丹鷃常用于汉服、旗袍、绘画、陶瓷、古代壁画及中国传统的工艺品中，以增强它们的视觉吸引力和文化价值。

★ 专家提醒 ★

色彩的种类繁多，但都具备色相、明度和饱和度这3种属性。色相是指色彩的相貌，主要用于区别各种不同的色彩；明度是由色光的振幅强度决定的，指的是色彩的明暗程度，白色的明度最亮，黑的明度最暗；饱和度能够反映色彩的鲜艳程度，可以用浓、淡、深、浅等程度词来进行描述。

在运用色彩进行图像或图形设计时，需要设计者用心去感受和理解，这样才能更深刻地认识色彩，从而更好地把握住自己对色彩的感觉。

扩展学习：相近色的色值、色块

①		②		③		④	
R192	C32	R223	C14	R250	C0	R255	C0
G4	M100	G58	M90	G101	M74	G198	M33
B0	Y100	B54	Y78	B103	Y49	B216	Y4
# c00400	K1	# df3a36	K0	# fa6567	K0	# ffc6d8	K0

配色方案：双色 / 三色 / 四色组合

双色配色		三色配色		四色配色	
	R233 G1 B52		R233 G1 B52		R233 G1 B52
					R163 G223 B0
			R52 G223 B1		R1 G223 B172
	R1 G223 B172		R1 G52 B223		R61 G1 B223

★ 专家提醒 ★

在双色配色中，红色是一种暖色调，而绿色是一种冷色调，这种颜色组合对比非常鲜明，增强了视觉冲击；在三色配色中，红色、绿色和蓝色是3种饱和度较高的颜色，将它们合理地搭配在一起可以吸引观者的注意力，实现暖色和冷色的平衡。

调色运用：丹黳的应用案例

丹黳常用于中国传统服装，如汉服、旗袍和礼服，在特殊场合和传统仪式中，人们也会选择丹黳色的服装，以展现其庄重和华丽。

① 旗袍是中国的一种传统服装，被认为是中国文化的象征之一，丹黳色的旗袍为穿着者增添了一份喜庆和吉祥，带有幸福和美好的祝愿。

② 丹黳色的旗袍搭配一些淡色的花纹，可以使服装显得更加高贵、大气，也更显中国传统服装的特色。

★ 专家提醒 ★

这里抛砖引玉，大家可以举一反三，再找找丹黳在汉服、绘画、陶瓷、古代壁画及中国传统工艺品中的应用案例，这样思路就更广了。

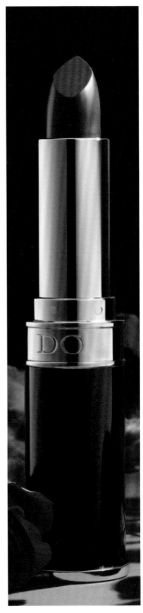

1.2　胭脂虫

　　胭脂虫通常被描述为洋红色，是一种非常饱和、浓烈的红色，色彩的饱和度很高，在古代常用于绘画中。

明确掌握：胭脂虫的颜色参数值

	R171	C35
	G29	M100
	B34	Y100
	# ab1d22	K5

容易理解：色彩的含义与来源等

① **色彩的含义**：胭脂虫作为一种颜料，常用于绘制国画，在万历四十四年（1616 年）曾鲸所绘的《王时敏小像》中，就是用胭脂虫颜料来绘制人物嘴唇部分的。

② **色彩的来源**：胭脂虫是美洲仙人掌上的一种雌性昆虫，可以从它的体内提取一种天然色素，它的颜色与光泽如同红宝石一般，这种颜色也因此而得名。

③ **相关诗词**：清代学者吴骞在《论印绝句十二首》中写道"血染洋红久不消，芝泥方法费深调"，并注释"洋红，出大西洋国，以少许入印色，其红胜丹砂宝石百倍，日久而愈艳"。

④ **色彩应用**：胭脂虫色调在中国传统绘画、书法、服饰和装饰中经常出现。

扩展学习：相近色的色值、色块

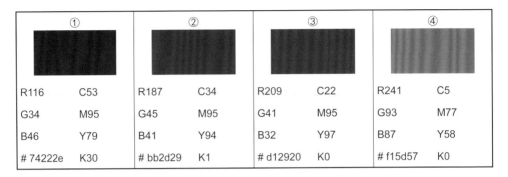

①		②		③		④	
R116	C53	R187	C34	R209	C22	R241	C5
G34	M95	G45	M95	G41	M95	G93	M77
B46	Y79	B41	Y94	B32	Y97	B87	Y58
# 74222e	K30	# bb2d29	K1	# d12920	K0	# f15d57	K0

配色方案：双色 / 三色 / 四色组合

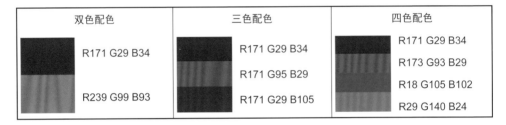

双色配色	三色配色	四色配色
R171 G29 B34	R171 G29 B34	R171 G29 B34
	R171 G95 B29	R173 G93 B29
R239 G99 B93	R171 G29 B105	R18 G105 B102
		R29 G140 B24

调色运用：胭脂虫的应用案例

现在许多化妆品中也应用了胭脂虫色调，如口红、粉底和眼影等，这种胭脂虫的红色能给人一种贵气的视觉感受。

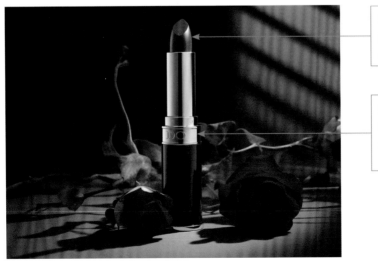

① 胭脂虫的色调赋予了口红华丽的质感。

② 胭脂虫色的口红与银白色的金属底座搭配，使整个画面更显豪华感。

魏红

1.3　魏红

　　绿色的牡丹被称为"欧碧"，黄色的牡丹被称为"姚黄"，而红色的牡丹被称为"魏红"，那些由魏红品种演变而来的紫红色牡丹则被称为"魏紫"。

明确掌握：魏红的颜色参数值

	R167	C40
	G55	M90
	B102	Y40
	# a73766	K0

容易理解：色彩的含义与来源等

① **色彩的含义**：魏红，是一种名贵的牡丹花品名，花呈红色，微紫。

② **色彩的来源**：魏红，出自洛阳魏家花园的牡丹花色。北宋初年，宰相魏仁浦的牡丹园很出名，很多人都会买票乘舟进园赏花，它的来历是这样的："魏家花者，千叶肉红花，出于魏相仁浦家。"

③ **相关诗词**：宋代诗人欧阳修在《洛阳牡丹图》中写道："当时绝品可数者，魏红窈窕姚黄妃。"又在《谢观文王尚书惠西京牡丹》中写道："姚黄魏红腰带鞓，泼墨齐头藏绿叶。"

④ **色彩应用**：魏红色调在时尚艺术、中国传统绘画和传统服饰中经常出现，以增添色彩和奢华感。

★ 专家提醒 ★

魏红是介于深红和紫色之间的色调，它具有鲜明的红色基调，但在光线照射下或在特定的条件下，可能呈现出轻微的紫色或紫红色调，这种颜色较为沉稳、深邃。

红色通常与热情、活力、喜庆和幸福相关联，而紫色则常常与皇室、尊贵和神秘感有关，因此微紫的红色结合了这些特质的象征意义，给人一种富丽堂皇、高贵和典雅的视觉感受。

扩展学习：相近色的色值、色块

①		②		③		④	
R115	C56	R193	C31	R206	C24	R237	C9
G30	M98	G71	M84	G49	M91	G129	M62
B60	Y66	B127	Y27	B115	Y32	B187	Y0
# 731e3c	K26	# c1477f	K0	# ce3173	K0	# ed81bb	K0

★ 专家提醒 ★

在魏红的相近色中，还有琅玕紫（R203、G92、B131；C20、M75、Y25、K0；#cb5c83）、红蹯蹯（R184、G53、B112；C30、M90、Y30、K0；#b83570）、魏紫（R144、G55、B84；C50、M90、Y55、K5；#903754）。

配色方案：双色 / 三色 / 四色组合

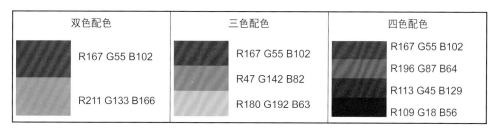

双色配色	三色配色	四色配色
R167 G55 B102	R167 G55 B102	R167 G55 B102
R211 G133 B166	R47 G142 B82	R196 G87 B64
	R180 G192 B63	R113 G45 B129
		R109 G18 B56

★ 专家提醒 ★

在双色配色中，魏红与淡粉色属于相近色，两种颜色的色相很接近，用这两种颜色进行配色，能够展现统一的色调风格。

调色运用：魏红的应用案例

　　在宴会、婚礼、舞会和庆典中，魏红色的服装、装饰和装修可以增添豪华感和浪漫氛围。魏红色是一种高贵、典雅的色彩，适合正式的晚宴和庆典。

① 魏红色的礼服适合各种肤色的人穿着，它赋予了穿着者一种高贵的气质，增添了一份令人瞩目的优雅和女性美。

② 魏红色的礼服既有红色的热情和活力，又带有微妙的紫色调，使其看起来非常精致且吸引人。

桃红

1.4　桃红

桃红因其柔和的粉红色调而闻名，给人一种温暖、甜美和浪漫的视觉感受，也常用来比喻爱情，用来传递甜美、温馨和积极的情感。

明确掌握：桃红的颜色参数值

	R231	C4
	G118	M66
	B127	Y35
	# e7767f	K0

容易理解：色彩的含义与来源等

　　① **色彩的含义**：桃红是一种粉红色调，通常色彩中带有一点微红，有时候也被描述为淡淡的红色或粉色带有一点橙色。

　　② **色彩的来源**：桃红，得名于桃子的颜色，因为桃子成熟时通常呈现出这种颜色，许多文人常用桃红来比喻女子娇美的容颜。

　　③ **相关诗词**：唐代诗人王维在《田园乐七首·其六/闲居》中写道："桃红复含宿雨，柳绿更带朝烟。"

④ 文化象征：桃红是一种具有吸引力的粉红色调，常与爱情、幸福和青春相关联，因此在情人节、婚礼和浪漫的场合中经常可以看到这种颜色。

⑤ 色彩应用：桃红色经常应用于时尚领域、室内装饰、美容和化妆品中。

★ 专家提醒 ★

下面详细介绍桃红色的应用领域，大家可以学习、了解。

·时尚领域：桃红色经常出现在时装、婚纱、晚礼服和女性服装中，因其甜美和女性化的特质而备受欢迎。

·室内装饰：在室内设计中，桃红色可以用于墙壁、家具、装饰品和窗帘，以营造温馨和浪漫的氛围。

·美容和化妆品：桃红色经常用在化妆品、指甲油和唇膏中，以彰显女性的美丽和吸引力。

·庆典和活动：在婚礼、情人节、生日派对等庆典和特殊活动中，桃红色的装饰常用来营造浪漫氛围。

扩展学习：相近色的色值、色块

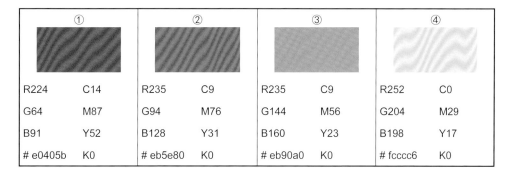

①		②		③		④	
R224	C14	R235	C9	R235	C9	R252	C0
G64	M87	G94	M76	G144	M56	G204	M29
B91	Y52	B128	Y31	B160	Y23	B198	Y17
# e0405b	K0	# eb5e80	K0	# eb90a0	K0	# fcccc6	K0

配色方案：双色 / 三色 / 四色组合

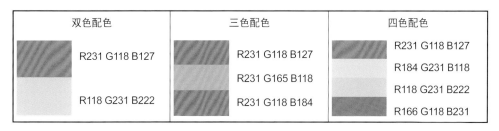

双色配色	三色配色	四色配色
R231 G118 B127	R231 G118 B127	R231 G118 B127
	R231 G165 B118	R184 G231 B118
R118 G231 B222		R118 G231 B222
	R231 G118 B184	R166 G118 B231

★ 专家提醒 ★

在桃红的配色方案中，不论是双色、三色还是四色配色，都能给人一种温暖和浪漫的感觉，这种颜色组合在浪漫和情感表达方面得到了广泛应用。

调色运用：桃红的应用案例

桃红色通常被视为一种女性化的颜色，因此适合用于婚礼现场，特别是女性方面的装饰和细节中，如新娘花束、座位装饰和宴会桌上的装饰等。

① 桃红色是一种浪漫的颜色，它可以在婚礼现场营造浪漫的氛围，这种颜色会让人联想到爱情的美好和幸福，适合表现新婚夫妇爱情的甜蜜。

② 浅粉色与桃红色属于相近色，地垫带有浅粉色，可以营造出清新、淡雅的环境氛围。

★ 专家提醒 ★

在婚礼现场的装饰中，桃红色还可以与其他颜色进行搭配，如白色、金色和绿色等，以增强装饰效果，这种配色可以根据新人的个人偏好和婚礼主题来确定。

1.5　菡萏

　　菡萏（hàn dàn）是一种温暖的浅红色，能够给人一种舒适和宁静的感觉。同时，它也被视为一种浪漫和女性化的颜色，与桃红色类似。

明确掌握：菡萏的颜色参数值

R239	C0
G146	M55
B181	Y5
# ef92b5	K0

容易理解：色彩的含义与来源等

① **色彩的来源**：自古以来荷花就备受人们喜爱，菡萏是指荷花花苞即将开放但尚未完全开放时的颜色，通常为浅红色或粉红色。

② **相关诗词**：唐代诗人李白在《子夜吴歌·夏歌》中写道："镜湖三百里，菡萏发荷花。"宋代词人杜安世这样描述菡萏："菡萏娇红，鉴里西施面。"

③ **色彩应用**：菡萏色在摄影和视觉设计中具有较高的审美价值，常用于浪漫的场合和女性装饰，在室内装饰和环境设计中也得到了广泛应用。

扩展学习：相近色的色值、色块

①		②		③		④	
R182	C36	R221	C17	R236	C9	R249	C2
G88	M77	G118	M66	G176	M41	G211	M25
B104	Y49	B148	Y24	B193	Y13	B227	Y2
# b65868	K0	# dd7694	K0	# ecb0c1	K0	# f9d3e3	K0

配色方案：双色 / 三色 / 四色组合

双色配色	三色配色	四色配色
R239 G146 B181	R239 G146 B181	R239 G146 B181
	R134 G219 B173	R255 G178 B156
R247 G194 B214	R239 G252 B154	R134 G219 B173
		R198 G243 B149

调色运用：菡萏的应用案例

　　在室内设计中，菡萏色可以用于墙壁、窗帘、家具和装饰品，还可以用于花束摆件；在化妆和美容行业，菡萏色的口红、眼影、腮红和指甲油也十分受欢迎。

① 浅红色的花朵（如玫瑰）是七夕节送人的经典之选，可以用来传递爱情和浪漫的情感，更显温柔。

② 绿叶与鲜花更配，冷暖色调相宜，给人一种舒适感，具有自然之美。

胭脂水

1.6 胭脂水

胭脂水通常在清代的官窑瓷器中出现，它的特点是颜色淡雅，呈现出的是粉红微紫的色调，有时带有一些透明度。

明确掌握：胭脂水的颜色参数值

	R185	C30
	G90	M75
	B137	Y20
	# b95a89	K0

容易理解：色彩的含义与来源等

① **色彩的含义**：胭脂水是指清代康熙、雍正、乾隆年间的官窑瓷器釉色，色调为粉红微紫，这种釉色在中国传统瓷器中具有特殊的历史和美学价值。

② **色彩的来源**：寂园叟在《陶雅》中指出："胭脂水为康熙以前所未有，釉薄于蛋膜者十分之一，匀净明艳，殆无论比。"许之衡在《饮流斋说瓷》中指出"胭脂水一色发明于雍正，而乾隆继之，以其釉色酷似胭脂水因以得名也。始制者胎极薄，其里釉极白，因为外釉所照，故发粉红色。乾隆所制则胎质渐厚，色略发紫，其里釉尤白，于灯草边处如白玉一道焉。"

③ **相关诗词**：那逊兰保在《访画》中写道："晓妆剩有胭脂水，较量枝头作杏花。"金朝觐在《紫丁香》中写道："翻疑误泼胭脂水，化出花身迥不同。"

④ **文化象征**：胭脂水的色调被视为吉祥的象征，与富贵繁荣相关。在中国传统文化中，在瓷器上应用这种颜色象征着富裕和繁荣的生活。

⑤ **色彩应用**：胭脂水釉色在古代和现代的陶瓷制作、艺术、文化、家居装饰、礼品、收藏品，以及酒店和餐厅行业中都有广泛的应用。

★ 专家提醒 ★

　　一些高档酒店和餐厅选择使用胭脂水釉色的瓷器来提供豪华的用餐体验，这种釉色的独特外观使餐具更具有吸引力，能增强人们的食欲。

扩展学习：相近色的色值、色块

①		②		③		④	
R176	C40	R204	C26	R237	C8	R180	C37
G67	M86	G115	M66	G141	M57	G92	M75
B111	Y39	B160	Y15	B180	Y8	B107	Y48
# b0436f	K0	# cc73a0	K0	# ed8db4	K0	# b45c6b	K0

配色方案：双色 / 三色 / 四色组合

双色配色	三色配色	四色配色
R185 G90 B137	R185 G90 B137	R185 G90 B137
R220 G158 B188	R223 G120 B109	R184 G185 B90
	R128 G75 B148	R90 G185 B138
		R90 G90 B185

★ 专家提醒 ★

　　在双色配色中，胭脂水与浅粉色搭配会给人一种柔和、宁静的感觉，这两种颜色都属于柔和的色调，将它们组合在一起可以创造出温馨而令人放松的氛围；三色配色中，橘黄色通常被视为充满活力和生气的颜色，它可以为整个配色方案注入一些活力和亮点，与胭脂水和紫色形成对比。

调色运用：胭脂水的应用案例

　　胭脂水色调经常用于制作茶具、花瓶、盘子和其他装饰品，这种色调的特点在于温和而宁静，艺术家和陶瓷工匠经常使用这种胭脂水釉色来创作具有历史和文化价值的作品，胭脂水色调在国际上也备受收藏家和艺术爱好者的喜爱。

① 胭脂水釉色会使瓷器表面呈现出柔和的效果，光滑而有光泽，使瓷器看起来非常优美和高贵。

② 胭脂水釉色的瓷器带有粉红微紫的色调，创造了一种温和而典雅的外观，受到贵族和文人的青睐。

第 2 章　中国橙

中国橙是一种明亮而鲜艳的橙色调，具有较高的饱和度，因此较为引人注目。橙色在中国传统文化中有着重要的象征意义，通常代表着吉祥、幸运、繁荣和成功，在各种庆典、节日和庆祝活动中应用广泛。本章主要讲解与中国橙相关的色彩，如朱颜酡、黄丹、橘红、缃黄、缙云及海天霞等。

朱颜酡

2.1　朱颜酡

在古代文学作品中，朱颜酡（tuó）主要用来形容女性在醉酒状态下的面容。在古代文物中，也常使用这种颜色，如朱颜酡色的堆色瓜纹盒。

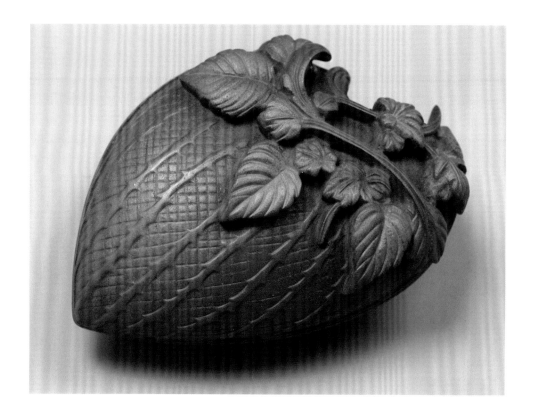

明确掌握：朱颜酡的颜色参数值

	R242	C0
	G154	M50
	B118	Y50
	# f29a76	K0

容易理解：色彩的含义与来源等

① **色彩的含义**：朱颜酡，呈一种饱和、淡雅的橙色调，用来形容女子的面容——看起来生动而有吸引力。

② **色彩的来源**：朱颜酡语出《楚辞·招魂》中，原文里说"美人既醉，朱颜酡些"，描述的是美人醉后的面色，通常呈现出酡红的颜色，强调醉态下的美丽和妩媚，带有一种妖娆和迷人的气质。

③ **相关诗词**：唐代诗人李白在《前有一樽酒行二首》中写道："落花纷纷稍觉多，美人欲醉朱颜酡。"明代诗人孙承恩在《为郭判府题蟠桃图》中写道：

"春风浩荡春阳和，美人一笑朱颜酡。"

④ **文化象征**：朱颜酡常被视为女性容貌的象征，特别是在文学、诗歌和戏剧中，它强调了女性的美丽和吸引力，传达出一种妩媚和情感的意象。

⑤ **色彩应用**：朱颜酡色调在戏剧、舞台、绘画、文化及传统节日中经常用到，以表现女性的美丽和魅力。

★ 专家提醒 ★

下面详细介绍朱颜酡的色彩应用领域，大家可以学习、了解。

· 文学和诗歌：朱颜酡在诗歌、散文和小说中经常被使用，以形容女性的美丽和醉酒状态。

· 绘画：艺术家可以借助朱颜酡这一色彩创作画作，以表现女性的美和妩媚。

· 舞台和戏剧：在舞台表演和戏剧的化妆和服装方面，可以使用朱颜酡来塑造角色的外貌和情感状态，有助于观众更好地理解角色的性格和情感。

· 文化和传统节日：在一些文化和传统节日中，人们会借用朱颜酡的意象来营造浪漫和唯美的氛围，尤其是在与爱情和婚姻相关的庆祝活动中。

扩展学习：相近色的色值、色块

①		②		③		④	
R233	C0	R204	C20	R237	C0	R253	C0
G72	M85	G93	M75	G109	M70	G180	M40
B41	Y85	B32	Y95	B61	Y75	B153	Y36
# e94829	K0	# cc5d20	K0	# ed6d3d	K0	# fdb499	K0

配色方案：双色 / 三色 / 四色组合

双色配色	三色配色	四色配色
R242 G154 B118	R242 G154 B118	R242 G154 B118
R118 G206 B242	R118 G242 B154	R144 G242 B118
	R154 G118 B242	R118 G206 B242
		R216 G118 B242

调色运用：朱颜酡的应用案例

　　朱颜酡是一种常见的文学意象，这种色彩常用于表现人物面部的妆容，能打造迷人的气质。

① 在人物的脸颊添加一些朱颜酡色，使人物看起来更加生动和活泼，这种红润的色彩为角色赋予了更多的生命力和情感。

② 脸颊上红润的朱颜酡色与手中的花朵颜色相似、相配，与蓝色的服饰搭配在一起，色彩对比很明显，整个画面给人一种清爽、活泼的视觉感受。

2.2 黄丹

黄丹呈浓烈的橙色调，色彩较为明亮，它在中国传统文化中扮演着重要的角色，被视为吉祥和繁荣的象征。

明确掌握：黄丹的颜色参数值

	R234	C0
	G85	M80
	B20	Y95
	# ea5514	K0

容易理解：色彩的含义与来源等

　　① **色彩的含义**：黄丹是一种鲜艳且饱满的赤黄色，类似于初升太阳的颜色，它的饱和度相对较高，非常醒目。

　　② **色彩的来源**：黄丹的别名为铅丹，是古代炼丹术中一种合成物质的颜色名称，由术士使用铅、硫磺和硝石等材料合炼而成。

　　③ **相关诗词**：刘克庄在《水调歌头》中写道："隙地欠栽接，蕉荔杂黄丹。"陈楠在《金丹诗诀》中写道："黄丹胡粉密陀僧，此是嘉州造化能。"

　　④ **文化象征**：黄丹色被视为富饶和幸运的象征，因为它与成熟的水果和金黄色的谷物有关，这种颜色代表了繁荣和丰收。

　　⑤ **色彩应用**：在中国传统绘画、书法、陶瓷、装饰和织物艺术中经常使用黄丹色，用来描绘鲜花、水果、山水景色和其他主题。

★ 专家提醒 ★

在传统绘画中，黄丹色可以用来描绘秋季的景色，如丰收的稻谷、成熟的柑橘和其他秋季元素。黄丹色也用于中国的装饰艺术，如陶瓷、丝绸和家具。

在服装中，黄丹色被广泛用于汉服、旗袍和其他传统服饰的设计。现代时尚设计师在设计中也经常使用黄丹色，将其融入服装、配饰和化妆品中，以展示中国传统元素和文化。

黄丹色是中国传统色谱中一种鲜艳的橙黄色，在中国文化中有着悠久的历史和重要的地位。在中国古代，皇太子就像初升的太阳，充满朝气和活力，因此他们服饰的颜色选用的就是黄丹色。

扩展学习：相近色的色值、色块

①		②		③		④	
R177	C38	R164	C42	R254	C0	R255	C0
G44	M94	G61	M87	G107	M72	G152	M52
B3	Y100	B8	Y100	B29	Y87	B31	Y87
# b12c03	K4	# a43d08	K8	# fe6b1d	K0	# ff981f	K0

配色方案：双色 / 三色 / 四色组合

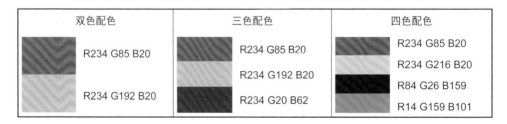

双色配色	三色配色	四色配色
R234 G85 B20	R234 G85 B20	R234 G85 B20
R234 G192 B20	R234 G192 B20	R234 G216 B20
	R234 G20 B62	R84 G26 B159
		R14 G159 B101

★ 专家提醒 ★

在双色配色中，黄丹色和雌黄色都与富饶、繁荣和财富有关，这种组合强调了繁荣和成功，因此在商业和与财富相关的设计中应用广泛。

调色运用：黄丹的应用案例

黄丹在故宫的宫殿和建筑中也比较常见，用于打造金碧辉煌的宫廷装饰效果，这种配色凸显了宫殿的皇家氛围和华贵感。黄丹也常用于古建筑设计中，常用于绘制建筑的装饰图案、窗棂、梁柱、屋檐和栏杆等部分。

① 黄丹色有着中国传统文化和历史元素层面的象征意义，因此在屋檐上使用黄丹色可以强调建筑的传统价值观和文化背景。黄丹色也象征着吉祥如意，可以为建筑带来祥瑞。

② 黄丹色通常与金黄色、橙红色和其他鲜艳的颜色一起使用，打造金碧辉煌的建筑装饰效果，这种配色凸显了古建筑的传统氛围和华丽感。

★ 专家提醒 ★

　　黄丹色在故宫建筑中不仅用于装饰，还反映了中国古代文化和历史的传统，它代表了帝王的尊严和权威，以及与中国古代王朝建设和宫廷生活相关的文化元素。

2.3 橘红

橘红比黄丹浅一点，色彩没有那么深和艳，橘红与柑橘类水果的外观颜色相近，当我们看到橘子的时候，就会想起橘红。

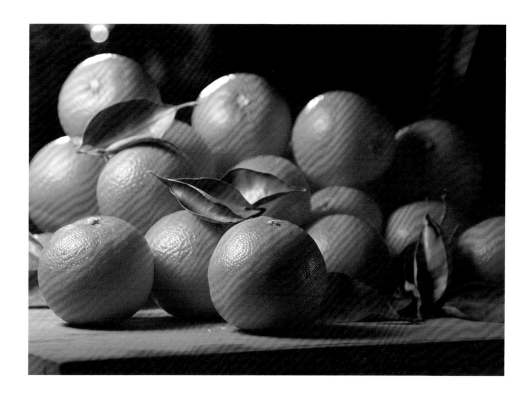

明确掌握：橘红的颜色参数值

	R238	C7
	G115	M68
	B25	Y92
	# ee7319	K0

容易理解：色彩的含义与来源等

① **色彩的含义**：橘红通常被视为橙色和红色两种颜色的混合，橙色代表活力、温暖和充满生机，而红色代表吉祥和幸运。因此，橘红汲取了这两种颜色的特点。

② **色彩的来源**：橘红的来源可以追溯到自然界中柑橘类水果的颜色，尤其是橘子和橙子，这些水果成熟时带有饱满的橙色和红色成分，因此橘红的命名和来源与这些水果的外观相关。

③ **相关诗词**：陆游在《秋山行》中写道："橘红照山岗，秋色入画廊。"白居易在《秋宿山寺》中写道："橘红香满院，落叶静无声。"唐才常在《秋雨

夜行》中写道："橘红叶绿雨初收，参差相伴随而行。"

④ **文化象征**：在中国文化中，橘红一直以来都具有吉祥和繁荣的象征意义，它与丰收、幸福和好运有关。

⑤ **色彩应用**：橘红经常用于装饰艺术、绘画和陶瓷制作中，用来描绘花卉、水果和各种吉祥图案，为这些作品增添了明亮和生动的元素。

★ 专家提醒 ★

下面详细介绍橘红的其他应用领域，大家可以学习、了解。

·时尚设计：橘红经常用于服装、鞋子、配饰和包包的设计，这种颜色给人的感觉既充满活力，又比较时尚，适合夏季和春季服装。

·室内装饰：橘红可用于墙壁、家具、窗帘、床上用品和装饰品，它可以为室内环境增添温暖和活力，特别适合用于客厅、餐厅和儿童房。

·视觉传达：橘红在广告、标志和包装设计中用于吸引人的注意力，它是一种具有强烈的视觉冲击力的颜色，常用于设计促销文字和品牌标志。

·餐饮业：橘红在餐饮业中常用于餐厅的装饰、菜单和标志设计，它可以刺激食欲，给人温馨和欢乐的用餐体验。

扩展学习：相近色的色值、色块

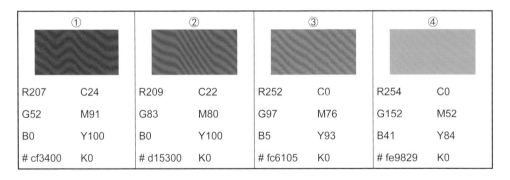

①		②		③		④	
R207	C24	R209	C22	R252	C0	R254	C0
G52	M91	G83	M80	G97	M76	G152	M52
B0	Y100	B0	Y100	B5	Y93	B41	Y84
# cf3400	K0	# d15300	K0	# fc6105	K0	# fe9829	K0

配色方案：双色 / 三色 / 四色组合

双色配色	三色配色	四色配色
R238 G115 B25	R238 G115 B25	R238 G115 B25
R16 G148 B134	R31 G72 B159	R238 G166 B25
	R58 G200 B21	R228 G24 B48
		R155 G70 B8

调色运用：橘红的应用案例

在室内装饰中，橘红可以为空间增添活力和吸引力，给人温暖的感觉。在家具上应用橘红，可以通过不同的深浅和饱和度，选择与室内装饰和家具的整体色彩搭配协调的色调，以确保和谐的视觉效果。

① 橘红沙发可以与其他颜色的装饰进行巧妙的搭配，如搭配墨绿色的窗帘、黑色的台灯、褐色的地板与柜子，可以打造出中式、现代、简约的视觉效果。

② 橘红沙发可以给人温暖的视觉感受，还可以为房间带来明亮的色彩氛围。

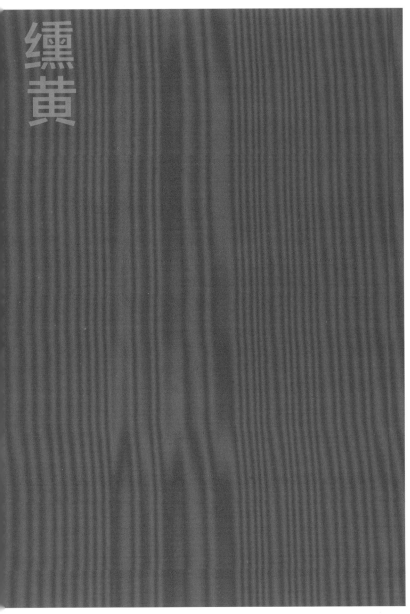

2.4 缥黄

缥（xūn）黄是中国传统色谱中一种特殊的颜色，它是一种美丽和温馨的颜色，代表着夕阳时分的宁静和浪漫，也被称为"落日黄"或"晚霞黄"。

明确掌握：缥黄的颜色参数值

	R186	C30
	G81	M80
	B64	Y75
	# ba5140	K0

容易理解：色彩的含义与来源等

① 色彩的含义：缥黄是一种颜色名，它指的是黄昏时太阳落下地平线时天空的颜色，通常呈现出一种温暖而柔和的橙黄色调。

② 色彩的来源：缥黄这个颜色名源自黄昏时天空的天象，它是一种橙黄色，带有一些红色成分，可以令人联想到夕阳余晖的美丽。

③ 相关诗词：《楚辞·九章·思美人》中提道："指嶓冢之西隈兮，与缥黄以为期"，王逸注："缥黄，盖黄昏时也。缥，一作曛。"洪兴祖补注："曛，日入余光。"梅尧臣在《和孙端叟蚕首十五首》中写道："亦将成缥黄，非用竞龙鸾。"

④ 文化象征：缥黄代表着宁静、浪漫和诗意，它与夕阳、黄昏和温暖的时刻有关，被视为大自然中美丽景色的象征，经常在文学、艺术和生活中传达着这

些情感。

⑤ **色彩应用**：缥黄常用于艺术品、绘画、摄影和室内设计中，用来表达夕阳时分的美丽和宁静，它为作品增添了浪漫和诗意的氛围。

★ 专家提醒 ★

缥黄在时尚设计中也具有吸引力，特别是在春季和夏季的服装和配饰中，可以带来温暖的视觉效果。缥黄与夕阳、黄昏有关，因此在生活中也与情感和回忆有关。

扩展学习：相近色的色值、色块

①		②		③		④	
R126	C51	R158	C44	R189	C33	R215	C19
G53	M86	G54	M89	G55	M90	G72	M84
B21	Y100	B1	Y100	B2	Y100	B2	Y100
# 7e3515	K26	# 9e3601	K11	# bd3702	K1	# d74802	K0

配色方案：双色 / 三色 / 四色组合

双色配色	三色配色	四色配色
R186 G81 B64	R186 G81 B64	R186 G81 B64
	R221 G152 B141	R186 G128 B64
R204 G153 B153	R47 G138 B75	R154 G53 B103
		R121 G34 B21

★ 专家提醒 ★

在双色配色中，缥黄和淡红色都属于暖色调，因此它们的结合会给人温暖和阳光的感觉，可以为室内环境带来温馨感。在三色配色中，加入了深绿色，可以形成鲜明的对比，绿色的清新感可以创造出生动而有活力的氛围。在四色配色中，选取的是相近色，可以为画面带来高贵和奢华感。

调色运用：缥黄的应用案例

缥黄色在中国传统绘画中有着广泛的应用，它为绘画作品增加了温馨和浪漫的氛围，使绘画作品更具吸引力。

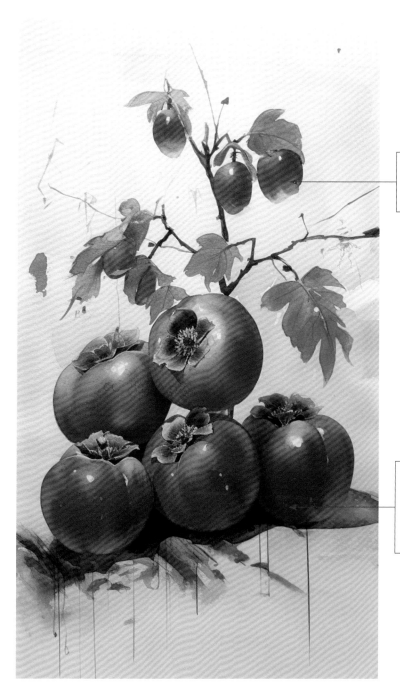

① 水彩画中的柿子就使用了缃黄，用来象征丰收和富饶。

② 在水彩画中运用缃黄给柿子上色，可以为绘画作品增添传统和古典的感觉，增强了视觉吸引力。

★ 专家提醒 ★

　　缃黄还可以用于刺绣工艺品和织物中，如刺绣、锦缎和丝绸等，它赋予了刺绣作品和织物一种高贵和古典的韵味。

41

2.5 缙云

缙云是很重要的一种基本传统色，它的色调类似于夕阳余晖映照在流动云彩上所呈现出来的颜色，给人一种温馨和浪漫的感觉。

明确掌握：缙云的颜色参数值

	R238	C7
	G121	M66
	B89	Y61
	# ee7959	K0

容易理解：色彩的含义与来源等

① 色彩的含义：缙云是一种充满诗意和浪漫的中国传统色彩，其色如霞映流云。

② 色彩的来源：在中国古代，"缙"是一种很重要的基本传统色，黄帝命名春官为青云，夏官为缙云，秋官为白云，冬官为黑云，中官为黄云，"缙云"一色因此而来。

③ 相关诗词：史游在《急就篇》中写道："蒸栗绢绀缙红繎，青绮绫縠靡润鲜。"颜师古注："缙，浅赤色。"

④ 色彩应用：缙云在刺绣和织物设计中应用广泛，用于创造富有文化特色的纺织品，如旗袍、丝绸和锦缎等。

扩展学习：相近色的色值、色块

①		②		③		④	
R220	C17	R238	C7	R238	C8	R241	C8
G92	M77	G131	M61	G152	M52	G190	M33
B50	Y83	B72	Y71	B107	Y57	B138	Y48
# dc5c32	K0	# ee8348	K0	# ee986b	K0	# f1be8a	K0

配色方案：双色 / 三色 / 四色组合

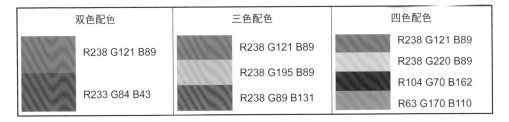

双色配色	三色配色	四色配色
R238 G121 B89	R238 G121 B89	R238 G121 B89
R233 G84 B43	R238 G195 B89	R238 G220 B89
	R238 G89 B131	R104 G70 B162
		R63 G170 B110

调色运用：缙云的应用案例

缙云常在中国画中出现，用于表现山水、花鸟和人物，这种颜色赋予了作品浪漫和诗意的氛围。

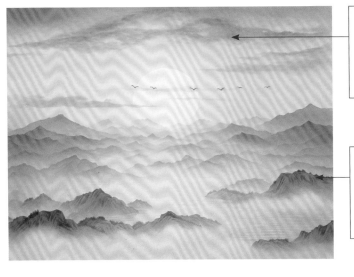

① 在山水画中，缙云常以层叠的方式出现，使云层形成层次，这种叠加的效果增强了画面的深度和立体感。

② 远处的山为缙云色，近处的山为灰色，冷暖色对比强烈，色彩突出，赋予了画作独特的美感和深度。

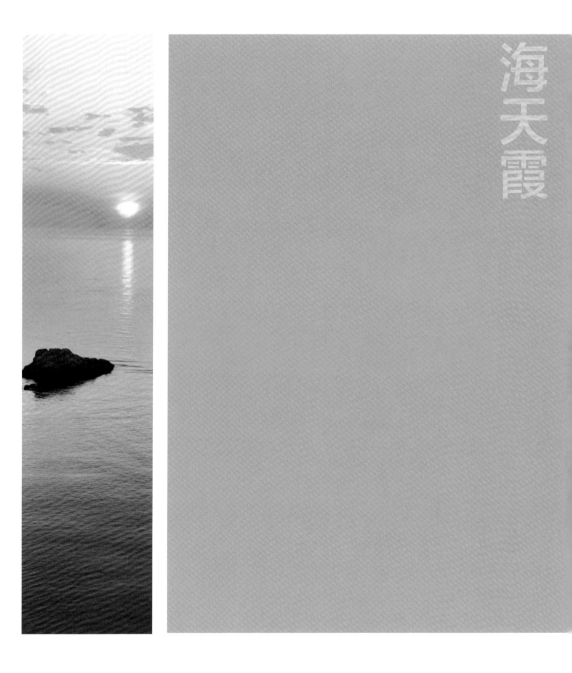

海天霞

2.6　海天霞

　　海天霞，源自明代宫廷染料的一种颜色名，常用于表现晚霞映照在海天之间的壮丽景象，以表达美丽和浪漫的情感。

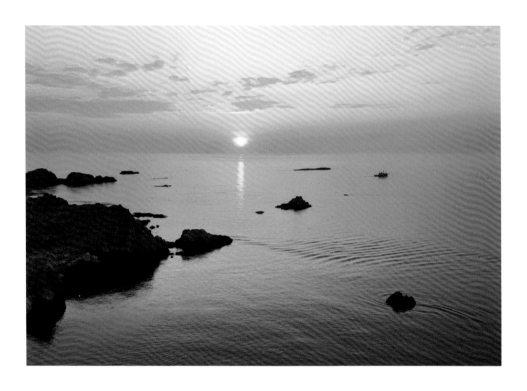

明确掌握：海天霞的颜色参数值

		R243	C5
		G166	M46
		B148	Y36
		# f3a694	K0

容易理解：色彩的含义与来源等

① **色彩的含义**：海天霞通常是指一种淡红色，融合了橙色调，可能与晚霞中的粉红和紫红相似，这种颜色给人一种温暖、柔和的感觉，它的独特之处在于它的多层次感，与其他颜色组合在一起，波纹交织的效果增强了色彩的深度。

② **色彩的来源**：海天霞是明代内织染局染出的一种特殊罗，宫人裁做春服里衣，以其淡红色调和高雅的外观而闻名。它在宫廷中备受宠爱，通常与薄的青绿纱罗叠加在一起。这种双层织物在外观上充满层次感和雅致之美，迥异于传统的大红大绿色调，它的面料和配色是有讲究的——"用天青竹绿花纱罗当青素衬，以海天霞色淡红里衣内外掩映，望之如波纹木理焉"。

③ **相关诗词**：秦兰徵在《天启宫词》中写道："烂漫花棚锦绣窠，海天霞色上轻罗。斗鸡打马消长昼，一半春光戏里过。"屈大均在《得郭清霞书言欲归老罗浮诗以速之》中写道："同在潇湘吾独返，相思频寄海天霞。"另有蓬莱阁题诗"一帘晴卷海天霞"。

④ **文化象征**：海天霞这种色彩与宫廷服饰相关，因此它也象征着高雅和尊贵。在宫廷文化中，它被视为一种特殊的传统色彩，强调了宫廷的尊贵。

⑤ **色彩应用**：海天霞常用于汉服、婚礼和宴会装饰、艺术和绘画作品中，这种颜色在文学和诗歌中常用来形容美丽的自然景色和情感，能为作品增色不少，诗意且浪漫。

扩展学习：相近色的色值、色块

①		②		③		④	
R198	C28	R224	C15	R255	C0	R249	C2
G99	M73	G122	M64	G153	M53	G198	M31
B76	Y69	B98	Y57	B102	Y58	B187	Y22
# c6634c	K0	# e07a62	K0	# ff9966	K0	# f9c6bb	K0

配色方案：双色 / 三色 / 四色组合

双色配色	三色配色	四色配色
R243 G166 B148	R243 G166 B148	R243 G166 B148
	R128 G107 B166	R178 G243 B148
R243 G231 B148	R243 G231 B148	R148 G225 B243
		R213 G148 B243

★ 专家提醒 ★

　　在双色配色中，黄色常被视为富贵、尊贵的颜色，而海天霞强调高雅和浪漫，将两者结合，使整体视觉效果显得豪华和高贵。在三色配色中，加入了深紫色，增添了一种深邃、神秘的感觉，使整体配色显得高雅而奢华。在四色配色中，使用的是色轮上的矩形配色方案，颜色显得甜美、活泼、富有朝气。

调色运用：海天霞的应用案例

海天霞在宫廷文化中很受欢迎，因此在窗帘上应用海天霞色调可以为房间带来高雅和宫廷风格的感觉，这种颜色特别适用于古典或传统风格的室内设计中。

① 海天霞色的窗帘可以将观者视线吸引到窗帘的光线区域，突出了光线的美丽和自然。

② 海天霞通常带有粉色或紫色的成分，这使窗帘散发出浪漫和温馨的气息。

第3章　中国黄

　　中国黄是一种明亮而温暖的黄色，具有较高的饱和度，通常被形容为阳光下的颜色，非常明亮而有活力。它也是一种充满象征意义的颜色，与中国文化的许多方面紧密相关。本章主要讲解中国黄的几种相关色彩，如黄白游、松花、缃叶、黄河琉璃、柘黄及嫩鹅黄等。

3.1 黄白游

　　黄白游融合了黄金（黄色）和白银（白色）两种色彩元素，给人柔和、明亮和清新的感觉，它的饱和度适中，既不过于耀眼，也不过于暗淡。

明确掌握：黄白游的颜色参数值

	R255	C0
	G247	M0
	B153	Y50
	# fff799	K0

容易理解：色彩的含义与来源等

　　① 色彩的含义：黄白游为黄色相，明度较高，这种色彩给人一种低调而高级的视觉感受。

　　② 色彩的来源：黄白游来自黄金和白银两种色彩，是黄、白中间的一种颜色，承载着丰富的意象，如神仙梦和富贵梦。

　　③ 相关诗词：明代文人汤显祖在《有友人怜予乏劝为黄山白岳之游》中写道："欲识金银气，多从黄白游。一生痴绝处，无梦到徽州。"

　　④ 文化象征：黄白游代表了金银、富贵和繁荣，因此在中国文化中，人们常将这种颜色来作为财富和价值的象征。

⑤ **色彩应用**：黄白游常用于室内设计、时装、绘画艺术、珠宝、饰品和庆典活动等。

★ 专家提醒 ★

艺术家经常在绘画中使用黄白游这种色彩，以创造出富有想象力和象征意义的画作，这种色彩可以用于创作抽象艺术、风景画或装饰画等。

扩展学习：相近色的色值、色块

①		②		③		④	
R218	C21	R232	C14	R251	C5	R248	C7
G186	M29	G211	M19	G236	M9	G242	M5
B91	Y71	B143	Y50	B179	Y37	B177	Y39
# daba5b	K0	# e8d38f	K0	# fbecb3	K0	# f8f2b1	K0

★ 专家提醒 ★

在黄白游的相近色中，还有松花（R248、G231、B114；C5、M7、Y64、K0；#f8e772）和缃叶（R236、G212、B82；C10、M15、Y75、K0；#ecd452），在本章后面会有详细介绍。

配色方案：双色 / 三色 / 四色组合

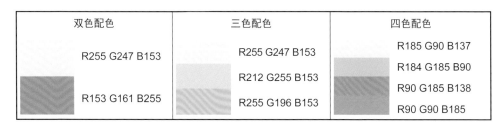

双色配色	三色配色	四色配色
R255 G247 B153	R255 G247 B153	R185 G90 B137
	R212 G255 B153	R184 G185 B90
R153 G161 B255	R255 G196 B153	R90 G185 B138
		R90 G90 B185

★ 专家提醒 ★

在双色配色中，黄白游的对比色是淡紫色，它们都属于柔和的颜色，组合在一起可以营造出柔美和浪漫的氛围。在三色配色中，使用的都是相近色，这样的色彩搭配具有清新和自然的特点，在装饰室内空间或庆典活动时经常使用。

调色运用：黄白游的应用案例

　　黄白游在室内设计中可用于家具、壁纸、窗帘和装饰品，客厅的摆件也可以选用黄白游的陶瓷，能为空间带来高贵和富丽堂皇的视觉效果。

① 黄白游色调能为陶瓷赋予一种珍贵和豪华的气质，适合制作精美的陶瓷工艺品和装饰品。

② 黄白游适用于各种陶瓷制品，包括花瓶、餐具、茶具、雕塑和装饰瓷砖等，用于强调富贵、幸福和吉祥。

3.2 松花

松花是一种柔和的色彩，类似于春季新鲜的芽叶和花蕾，这种色彩清新、明亮，给人愉悦和充满活力的感觉。

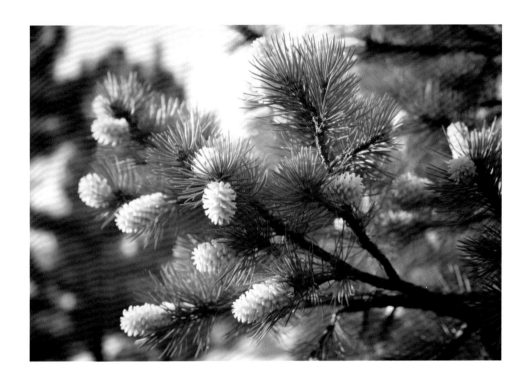

明确掌握：松花的颜色参数值

	R248	C9
	G231	M9
	B114	Y63
	# f8e772	K0

容易理解：色彩的含义与来源等

① **色彩的含义**：松花是一种嫩黄色，颜色清新、明亮，给人愉悦的视觉感受。

② **色彩的来源**：松花的来源可以追溯到唐朝，它是松树春季抽新芽时的花骨朵，其色彩具有娇嫩、柔和、自然和宁静的特点。

③ **相关诗词**：李白在《酬殷明佐见赠五云裘歌》中写道："轻如松花落金粉，浓似苔锦含碧滋。"王建在《设酒寄独孤少府》中写道："自看和酿一依方，缘看松花色较黄。"李石在《续博物志》中写道："元和中，元稹使蜀，营妓薛涛造十色彩笺以寄，元稹于松花纸上寄诗赠涛。"

④ **文化象征**：在中国传统文化中，松花常与自然之美、诗意及和谐的价值观相关联，并与其他传统颜色如菡萏色、翠缥色等结合使用，以创造中国传统文化特有的色彩表达。

⑤ **色彩应用**：松花色在绘画、陶瓷、服装和室内装饰中应用广泛，特别是在山水画和诗词中，用于表现大自然的和谐之美。

★ 专家提醒 ★

艺术家常常使用松花色来表现自然风景、花卉和抽象作品，这种颜色有助于捕捉自然之美，是山水画中常见的颜色之一。在室外环境中，松花色还常用于园艺和景观设计，它能为花园和户外庭院带来一种自然和清新的美感。如果在服装上应用松花色，能增添一丝清新和淡雅，特别适合春季和夏季服饰。

扩展学习：相近色的色值、色块

①		②		③		④	
R161	C46	R201	C29	R222	C20	R248	C7
G145	M42	G186	M26	G206	M18	G238	M7
B37	Y98	B83	Y76	B92	Y72	B167	Y43
# a19125	K0	# c9ba53	K0	# dece5c	K0	# f8eea7	K0

配色方案：双色 / 三色 / 四色组合

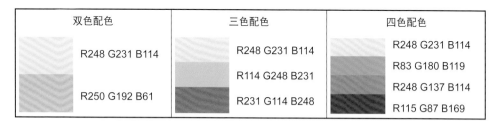

双色配色	三色配色	四色配色
R248 G231 B114	R248 G231 B114	R248 G231 B114
	R114 G248 B231	R83 G180 B119
R250 G192 B61	R231 G114 B248	R248 G137 B114
		R115 G87 B169

★ 专家提醒 ★

在双色配色中，松花色与栀子色（C5、M31、Y80、K0；#fac03d）属于相近色，这两种颜色将自然之美和生命力结合在一起，使人感到充满活力。在三色配色中，松花色、青色和紫色属于三角对立配色，这种配色体现出了明显的色相差异，而色彩之间的明度和纯度都一致，可以呈现出活跃、动感的效果。

调色运用：松花的应用案例

　　松花色能给人一种清新感，有助于营造宁静和放松的氛围，在卧室中使用这种颜色可以帮助人们放松身心，减轻压力。

① 松花色和白色是一种经典又简约的配色方案，白色的窗帘增加了整体装饰的纯净感，这种色彩搭配适合各种装饰风格，包括现代风与传统风。

② 松花色能为卧室带来温馨的氛围，将其应用于床上用品四件套中，可以让人们感受到大自然的和谐，有助于营造舒适感。

缃
叶

3.3　缃叶

　　缃叶强调了自然之美，它能传递和谐、平静和安宁的感觉，在文学和诗词中常被用来描绘自然景观和表达内心情感。

明确掌握：缃叶的颜色参数值

	R236	C10
	G212	M15
	B82	Y75
	# ecd452	K0

容易理解：色彩的含义与来源等

① **色彩的含义**：缃叶代表着新生和生命的力量，是大自然中新生事物的象征，与生命的活力和成长相关。

② **色彩的来源**：缃叶是一种明亮而温暖的浅黄色，其色彩与初生的桑叶相似，又与荷叶枯萎时的浅黄色相近，因此被命名为缃叶。

③ **相关诗词**：李峤在《荷》中写道："鱼戏排缃叶，龟浮见绿池。"刘熙在《释名·释采帛》中写道："缃，桑也，如桑叶初生之色也。"王僧达在《诗》中写道："初樱动时艳，擅藻灼辉芳。缃叶未开芷，红葩已发光。"

④ **文化象征**：缃叶在中国传统文化中代表了新生、和谐、自然之美，具有

清新的特点，它强调了新的开始与自然界中生命和谐的关系，可以打造宁静和愉悦的环境氛围。

⑤ **色彩应用**：缃叶色常用于服装设计中，特别是春季和夏季系列，可以给人清新和轻松的感觉，经常在夏季裙子、衬衫、裤子和配饰中出现。

★ 专家提醒 ★

下面详细介绍缃叶色在服装设计中的具体应用，大家可以学习、了解。

·夏季裙子和衬衫：缃叶色时常出现在夏季女性的裙子、连衣裙和衬衫中，这种颜色使服装看起来清新、自然。

·休闲装：缃叶色也可用于休闲服装中，如 T 恤、短裤和运动衫，这些服装通常用于日常生活和休闲活动，给人一种轻松、舒适的感觉。

·泳装：在沙滩和泳池中，缃叶色的泳装很受欢迎，这种颜色与夏季度假和水上活动更搭配。

扩展学习：相近色的色值、色块

①		②		③		④	
R211	C25	R231	C16	R254	C6	R244	C10
G179	M31	G201	M22	G218	M17	G225	M12
B2	Y96	B36	Y87	B17	Y87	B122	Y60
# d3b302	K0	# e7c924	K0	# feda11	K0	# f4e17a	K0

配色方案：双色 / 三色 / 四色组合

双色配色	三色配色	四色配色
R236 G212 B82	R236 G212 B82	R236 G212 B82
	R236 G93 B82	R170 G220 B76
R246 G232 B157	R63 G181 B83	R236 G158 B82
		R153 G134 B27

★ 专家提醒 ★

在双色配色中，组合的是同类色配色方案；在三色配色中，组合的是三角形配色方案；在四色配色中，组合的是相近色配色方案。

调色运用：缃叶的应用案例

缃叶色在服装和时尚领域应用广泛，包括童装、女装、休闲装、泳装、婚礼服饰，春季、夏季和秋季配饰。

① 缃叶色的童装给人清新的视觉感受，它适合秋季的服装色彩，代表着丰收、吉祥。

② 缃叶色适用于多种童装款式，包括外套、裤子或者针织衫等，它为不同款式的童装带来了多样性和丰富性。

★ 专家提醒 ★

秋分是中国传统节气之一，缃叶色在一些秋分庆典中也常用来装饰活动场所，还可以用来装饰舞台、展览和表演场所，或者作为庆典的服装。

黄河琉璃

3.4　黄河琉璃

　　黄河琉璃这种色彩源于黄河水，是一种明亮且充满活力的黄色，黄河琉璃色的美学价值受到历史和文化的背书，是中国传统色中具有代表意义的一种色彩。

明确掌握：黄河琉璃的颜色参数值

	R229	C10
	G168	M40
	B75	Y75
	# e5a84b	K0

容易理解：色彩的含义与来源等

①　**色彩的含义**：黄河琉璃是一种充满历史和文化意义的色彩，形容黄河水在日光照射下呈现出来的黄琉璃的色调。

②　**色彩的来源**：黄河琉璃，取名自中国明代诗人纪坤在《渡黄河作》中的描写："黄河天上来，其源吾不知。东南会大海，吾亦未见之。但观孟津口，汹涌已若斯。放眼三十里，日耀黄琉璃。"黄河琉璃由此得名。

③　**相关诗词**：唐代文学家韩愈在《郑群赠簟》中写道："携来当昼不得卧，一府传看黄琉璃。"宋代诗人苏轼在《寄蕲簟与蒲传正》中写道："皇天何时反炎燠，愧此八尺黄琉璃。"

④　**文化象征**：黄河琉璃色在中国文化和艺术中具有深厚的历史价值，常用于故宫、古代建筑和传统绘画中，为其赋予了特殊的象征意义。故宫的黄琉璃瓦和红墙的视觉效果，在人们心中是很美的色彩体现，因为它有故宫的历史地

位背书。

⑤ **色彩应用**：黄河琉璃色常用于建筑、陶瓷、织物、绘画和装饰品，以强调它在中国文化和艺术中的特殊地位。

★ 专家提醒 ★

黄河琉璃色在中国传统绘画和文化表达中常用于描绘自然景色、河流和山脉，它代表了自然之美、和谐之美，与中国传统文化的核心价值观相契合。在古建筑中，黄河琉璃色常用于屋顶瓦和墙壁的装饰，例如在故宫和颐和园的建筑中，随处可见黄河琉璃色，这种色彩为古建筑增添了光彩和历史氛围。

扩展学习：相近色的色值、色块

①		②		③		④	
R149	C49	R175	C40	R209	C24	R224	C16
G100	M64	G119	M59	G155	M45	G185	M32
B24	Y100	B33	Y99	B72	Y77	B126	Y54
# 956418	K8	# af7721	K1	# d19b48	K0	# e0b97e	K0

★ 专家提醒 ★

在黄河琉璃的相近色中，还有全库（R225、G138、B59；C10、M55、Y80、K0；#e18a3b）和黄不老（R219、G155、B52；C15、M45、Y85、K0；#db9b34）。

配色方案：双色/三色/四色组合

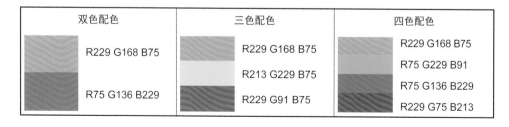

双色配色	三色配色	四色配色
R229 G168 B75	R229 G168 B75	R229 G168 B75
	R213 G229 B75	R75 G229 B91
R75 G136 B229	R229 G91 B75	R75 G136 B229
		R229 G75 B213

调色运用：黄河琉璃的应用案例

在古建筑、寺庙、道观及古代城墙的装饰上，随处可见黄河琉璃色，人们通常采用黄河琉璃色的瓦作为屋顶的覆盖材料，给人一种庄严的视觉感受。

① 黄河琉璃色的墙壁装饰，不仅具有古典的外观，还具有耐候性，能够经受住时间的考验，这种颜色的墙壁给人一种温暖、明亮的感觉。

② 黄河琉璃色的墙壁与深绿色的木质结构相得益彰，形成了和谐的整体效果，赋予了古建筑高贵的气质。

★ 专家提醒 ★

　　在一些古镇中，城墙上也采用了黄河琉璃色的瓦片作为覆盖材料，使游客能欣赏到这些历史遗产的美丽。

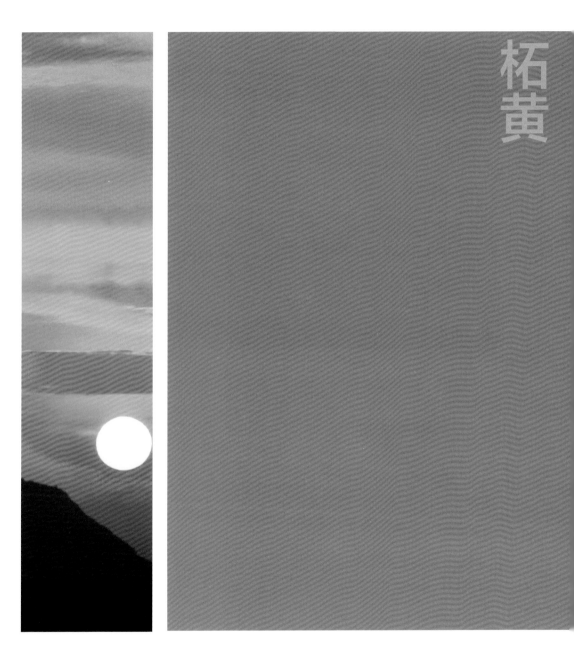

柘
黄

3.5　柘黄

　　柘（zhè）黄是一种耀眼的日光色，也是天子之服色，在中国历史中有着重要的地位，特别是在皇室服饰方面，这种颜色象征着皇帝的威严和尊贵。

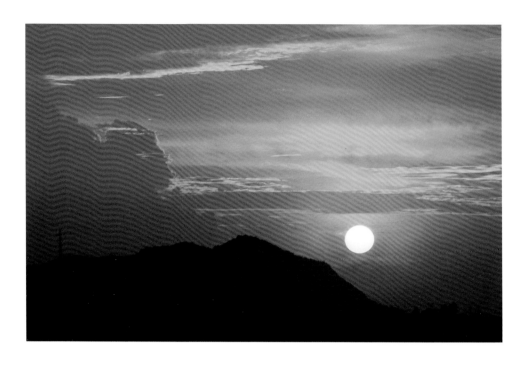

明确掌握：柘黄的颜色参数值

	R198	C29
	G121	M61
	B21	Y99
	# c67915	K0

容易理解：色彩的含义与来源等

① **色彩的含义**：柘黄是指黄色中带有赤色的色调，类似于艳阳的色彩，是一种明亮、温暖且生动的黄色，不同于传统的纯黄色。

★ 专家提醒 ★

柘黄色之所以具有明亮感，部分原因是其中包含了橙红或赤红色调，这些色调赋予了柘黄色更丰富的外观。

② **色彩的来源**：自隋文帝开始，皇帝的皇袍使用的黄色染料就来自于柘木，柘木的中心部分为黄色，可以作为服装的染料，因此皇袍也被称为柘袍。在唐、宋、明等朝代，柘袍一直是最崇高的服饰之一，这种黄色因为像艳阳的色彩，让人不敢直视，也象征着皇帝的威严。因此，自隋唐以后，皇袍就被定为柘黄色，

强调了皇权和统治者的地位。

③ **相关诗词**：李时珍在《本草纲目》中写道："其木染黄赤色，谓之柘黄，天子所服。"顾瑛在《天宝宫词十二首寓感》中写道："姊妹相从习歌舞，何人能制柘黄衣。"陆游在《秋兴夜饮》中写道："中原日月用胡历，幽州老酋著柘黄。"

④ **文化象征**：柘黄色在中国传统文化中有着重要的象征意义，这种明亮而温暖的颜色象征着繁荣、吉祥和荣耀，代表了皇权和权威。

⑤ **色彩应用**：柘黄色是中国古代皇帝的标志性服饰颜色之一，皇帝的龙袍通常采用柘黄色，以凸显皇权和威严，我们在古装剧中经常可以看到这种颜色。

★ 专家提醒 ★

　　柘黄色常常在文化表演、古装戏剧和传统节庆中得到广泛应用，它代表了中国的传统文化和历史，出现在各种庆典和仪式中，弘扬着中国的传统文化。艺术家们也经常使用柘黄色来强调作品中的重要元素，或者为作品增添温暖的氛围。

扩展学习：相近色的色值、色块

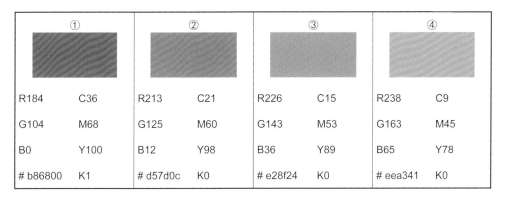

①		②		③		④	
R184	C36	R213	C21	R226	C15	R238	C9
G104	M68	G125	M60	G143	M53	G163	M45
B0	Y100	B12	Y98	B36	Y89	B65	Y78
# b86800	K1	# d57d0c	K0	# e28f24	K0	# eea341	K0

配色方案：双色 / 三色 / 四色组合

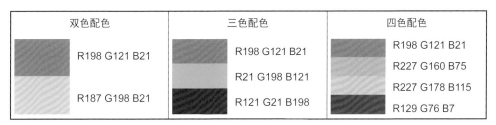

双色配色	三色配色	四色配色
R198 G121 B21	R198 G121 B21	R198 G121 B21
R187 G198 B21	R21 G198 B121	R227 G160 B75
	R121 G21 B198	R227 G178 B115
		R129 G76 B7

调色运用：柘黄的应用案例

在古装戏剧中，将柘黄色用于龙袍上可以展现出皇帝的威严和地位，有助于观众立刻识别角色的皇室身份。

① 柘黄色是中国古代宫廷中皇家的服饰色彩之一，代表了中国传统文化和历史。

② 将柘黄色用于古装戏剧中的龙袍，可以突出皇家的威严、文化的传承，帮助观众更好地理解剧情和历史背景。

★ 专家提醒 ★

柘黄色在时尚设计中也经常出现，用于服装和配饰，它是一种引人注目的颜色，吸引了时尚界的关注。

嫩鹅黄

3.6　嫩鹅黄

　　嫩鹅黄是中国传统色中的一种，与黄色的酒挂钩，用来形容高质量、珍贵的酒的颜色，以强调其美味和珍贵。

明确掌握：嫩鹅黄的颜色参数值

	R242	C9
	G200	M26
	B103	Y65
	# f2c867	K0

容易理解：色彩的含义与来源等

① **色彩的含义**：嫩鹅黄是一种温暖、柔和、明亮的黄色，亮度较高，具有独特的色彩特征，颜色接近于淡黄色，给人一种温馨的视觉感受。

② **色彩的来源**：嫩鹅黄是唐宋时期优质发酵酒的颜色，这种颜色类似于嫩黄色，它反映了酒的质量和特征。唐代诗人杜甫说过："鹅儿黄似酒，对酒爱新鹅。"

③ **相关诗词**：黄庭坚在《西江月·茶》诗词中写道："已醺浮蚁嫩鹅黄。想见翻成雪浪。"吕本中在《谢人送牡丹》诗词中写道："晚风初染嫩鹅黄，小雨仍添百和香。"

④ **文化象征**：嫩鹅黄在中国传统文化中有着深厚的历史积淀，它经常在节庆和传统装饰中出现，代表着好运、幸福和庆祝。

⑤ **色彩应用**：嫩鹅黄在很多领域得到了广泛应用，包括绘画、服装、室内装饰、文化艺术和时尚领域等。

★ 专家提醒 ★

将嫩鹅黄比作黄酒的颜色是一种有趣的比喻，可以帮助我们更好地理解嫩鹅黄的特点。

· 嫩鹅黄的温和、亮度会让人想起黄酒的金黄色泽，黄酒有时被形容为"如金如玉"，嫩鹅黄也有着类似的质感。

· 黄酒有着悠久的历史，常与传统文化、宴会和庆典相关。同样，嫩鹅黄也在中国文化传统中扮演重要角色，常用于庆典、节庆和婚礼。

· 不论是古代还是现代，喝黄酒都能让人感到温馨和愉悦，而嫩鹅黄也传达出类似的温馨和宜人的情感。

· 嫩鹅黄的明亮特性也能够传达积极、活力和愉悦的情感。

扩展学习：相近色的色值、色块

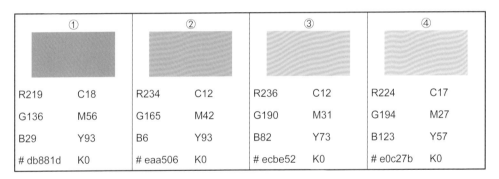

①		②		③		④	
R219	C18	R234	C12	R236	C12	R224	C17
G136	M56	G165	M42	G190	M31	G194	M27
B29	Y93	B6	Y93	B82	Y73	B123	Y57
# db881d	K0	# eaa506	K0	# ecbe52	K0	# e0c27b	K0

配色方案：双色 / 三色 / 四色组合

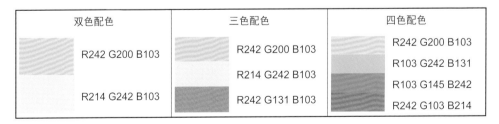

双色配色	三色配色	四色配色
R242 G200 B103	R242 G200 B103	R242 G200 B103
	R214 G242 B103	R103 G242 B131
R214 G242 B103	R242 G131 B103	R103 G145 B242
		R242 G103 B214

调色运用：嫩鹅黄的应用案例

将嫩鹅黄应用于首饰上，明亮的光泽会吸引人们的注意。因此，首饰在嫩鹅黄色的装饰下将成为时尚的焦点。

① 嫩鹅黄是一种明亮的暖色调，戴嫩鹅黄色的首饰可以增添一种愉快的氛围，让人感到充满生机。

② 嫩鹅黄和蓝色是色相互补的颜色，它们之间的对比非常强烈，这种对比可以使整体造型更加引人注目。

第4章 中国绿

中国绿是一种自然、清新的绿色，它的颜色类似于植物叶子的绿色，让人联想到郁郁葱葱的自然景色，它代表了树木、植物和生命的繁茂，这种颜色在中国传统绘画和文学作品中经常用于表现自然景观。本章主要讲解中国绿的几种相关色彩，如官绿、石绿、祖母绿、绿沈、葱绿及欧碧等。

官绿

4.1 官绿

树叶枝头的绿色，即官绿，这是一种相对深的绿色，通常带有一种浓烈的绿色调，这种颜色传达出了稳重的感觉，是古代官方常用的一种颜色，这种颜色在宋、元、明、清等朝代的艺术和文化中都有广泛应用。

明确掌握：官绿的颜色参数值

	R42	C85
	G110	M50
	B63	Y95
	# 2a6e3f	K0

容易理解：色彩的含义与来源等

① **色彩的含义**：官绿类似于明绿，它的颜色既明亮又沉静，在古代它确实能够展现出官府的庄严气派。这种色调具有一种高贵和典雅的气质，通常在官方场合和文化艺术中使用，以凸显权威和尊贵。

★ 专家提醒 ★

官绿的使用可以追溯到中国古代，清代的《苏州织造局志》中，把官绿同时列入了"上用"和"官用"两个色系，可见其官方重视程度。

② **色彩的来源**：官绿是来自于枝头绿的色彩，陶宗仪写道："官绿，即枝条绿是。"

③ **相关诗词**：陆游在《遣兴》中写道："风来弱柳摇官绿，云破奇峰涌帝青。"宋应星在《天工开物》中写道："大红官绿色，槐花煎水染，蓝淀盖，浅深皆用明矾。"黄公望在《方方壶画》中写道："一江春水浮官绿，千里归舟载客星。"康熙年间的《广群芳谱》中写道："粒粗而色鲜者为官绿，又名明绿，皮薄粉多。"

④ **文化象征**：官绿通常与政府、官方机构、军队和国家有关，这种颜色在中国传统文化中被视为权威和权力的象征。官绿在正式场合中经常用来传达典雅和庄重的特质，这使得它成为政府文件、证书和官方通知的常见颜色。

⑤ **色彩应用**：官绿在宫殿、政府办公楼、官方活动场所的装饰中比较常见，这种装饰强调了场所的正式性。

扩展学习：相近色的色值、色块

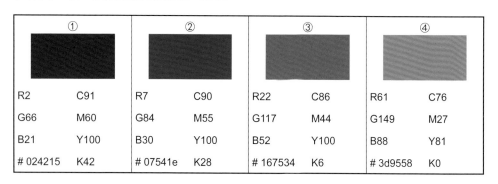

①		②		③		④	
R2	C91	R7	C90	R22	C86	R61	C76
G66	M60	G84	M55	G117	M44	G149	M27
B21	Y100	B30	Y100	B52	Y100	B88	Y81
# 024215	K42	# 07541e	K28	# 167534	K6	# 3d9558	K0

配色方案：双色 / 三色 / 四色组合

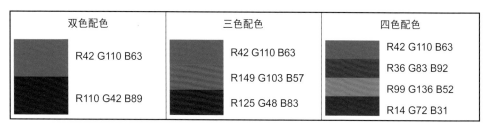

双色配色	三色配色	四色配色
R42 G110 B63	R42 G110 B63	R42 G110 B63
	R149 G103 B57	R36 G83 B92
R110 G42 B89	R125 G48 B83	R99 G136 B52
		R14 G72 B31

调色运用：官绿的应用案例

官绿是一种庄重而正式的颜色，适合用于官方场合和建筑，强调建筑的权威性。

① 在建筑的屋顶中应用官绿样式，可以体现该建筑的权威性。在古代，官绿是官府和皇室的官方颜色。在现代官方建筑中应用官绿，是对这一传统的延续和致敬。

② 官绿和橘黄是鲜明的对比色，这种对比可以吸引人们的注意力，使建筑在城市景观中脱颖而出。

4.2 石绿

石绿是中国传统色彩中的一种经典色彩，是一种引人注目且具有自然质感的颜色，能够传达出稳重、高雅和自然的美感。

明确掌握：石绿的颜色参数值

	R32		C85
	G104		M50
	B100		Y60
	# 206864		K10

容易理解：色彩的含义与来源等

　　① 色彩的含义：石绿，又称为岩石绿，是一种深绿色调，与明亮的草绿或薄荷绿相比，石绿显得更加深沉、稳重。

　　② 色彩的来源：石绿是一种中国画颜料色，它的命名源自自然界中的矿石，其原料矿石属于孔雀石，孔雀石是一种绿色的矿物，因此也被称为石绿。明代医药家李时珍在《本草纲目》中写道："石绿，阴石也。生铜坑中，乃铜之祖气也。铜得紫阳之气而生绿，绿久则成石。谓之石绿，而铜生于中，与空青、曾青同一根源也。今人呼为大绿。"

★ 专家提醒 ★

石绿是由孔雀石研磨制成的颜料，而且它可以根据细度分为头绿、二绿、三绿和四绿，头绿是最粗和最鲜艳的，依次会变得更细和更淡。这些不同级别的石绿用于不同的绘画和装饰工艺中，以达到所需的效果。

③ **相关诗词：**白居易在《裴常侍以题蔷薇架十八韵见示因广为三十韵以和之》中写道："烟条涂石绿，粉蕊扑雌黄。"方回在《题宣和黄头画》中写道："石绿藤黄间麝煤，半枯瘦筱羽琵琶。"

④ **文化象征：**石绿色常被视为自然和生命力的象征，它与大自然中的绿色植物和生机勃勃的景象相关联，表现生命的不竭和繁荣的景象。

⑤ **色彩应用：**石绿色在中国传统绘画中经常用于描绘山水和自然景观，尤其是在描绘山石时，它可以传达出山石的坚实和自然的质感，同时也有一定的审美价值。另外，因石绿具有独特的绿色，经常用于珠宝首饰的设计制作。

★ 专家提醒 ★

石绿色也被广泛用于陶瓷制作，特别是在青花瓷中，它经常用来绘制花卉、山水、龙凤等图案，展现出中国传统陶瓷的独特魅力。

扩展学习：相近色的色值、色块

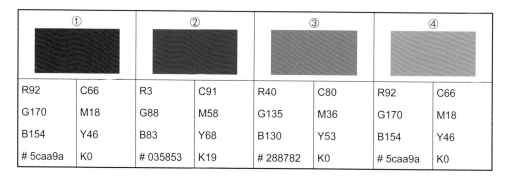

①		②		③		④	
R92	C66	R3	C91	R40	C80	R92	C66
G170	M18	G88	M58	G135	M36	G170	M18
B154	Y46	B83	Y68	B130	Y53	B154	Y46
# 5caa9a	K0	# 035853	K19	# 288782	K0	# 5caa9a	K0

配色方案：双色 / 三色 / 四色组合

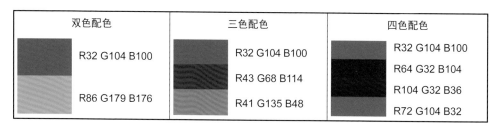

双色配色	三色配色	四色配色
R32 G104 B100	R32 G104 B100	R32 G104 B100
R86 G179 B176	R43 G68 B114	R64 G32 B104
	R41 G135 B48	R104 G32 B36
		R72 G104 B32

调色运用：石绿的应用案例

　　石绿的深沉和高雅使其成为陶瓷制品的常见选择，常在宫廷陶瓷和贵族收藏品中出现。例如，故宫博物院中有一件清代乾隆年间的绿玻璃渣斗，它就是石绿色的。

① 石绿通常被视为一种环保和健康的颜色，因此它常用于玻璃器皿上，能给人一种清新、纯净和健康的感受。

② 石绿类似于大自然中的一些绿色元素，如植物、叶子和草地等，这使得在装饰和使用石绿色的玻璃器皿时都能够营造出轻松宜人的氛围。

祖母绿

4.3　祖母绿

祖母绿在中国传统文化中常常被视为吉祥的象征，能给人带来积极的能量，在珠宝行业中备受人们喜爱。

明确掌握：祖母绿的颜色参数值

	R0	C85
	G149	M15
	B62	Y100
	# 00953e	K0

容易理解：色彩的含义与来源等

① **色彩的含义：**祖母绿是一种宝石的名字，通常指的是一种绿色的翡翠宝石，具有鲜亮的绿色，同时具备良好的光泽，它有不同的绿色调和饱和度。典型的祖母绿为深绿色，但也有浅绿、蓝绿或带有一些浓郁的绿色调。

② **色彩的来源：**祖母绿来源于波斯语 zmernd，zmernd 的译名在中国经过元、明、清三代的变动，反映了其在不同历史时期和文化中的演化。在辽金时期，祖母绿宝石自西域传入中国，深受皇室和贵族的钟爱，成为当时的潮流，对当时的饰品制作和时尚产生了深远的影响，这种历史背景使得祖母绿在中国的文化和珠宝行业中具有特殊的地位。

★ 专家提醒 ★

万历年间，田艺蘅在《留青日札》中写道："祖母绿，本绿宝石。上者名助把避，深暗绿色；中者名助木刺，明绿色；下者名撒卜泥，浅绿色带石者。皆出回回山坑中。正德、嘉靖以来，抄没刘瑾、江彬、严嵩辈，此宝最奇且多。"

③ **相关诗词**：明代诗人陆深在《宝丝灯屏歌》中写道："酒黄鸦紫祖母绿，复有无价桃花红。"明代诗人胡侍在《墅谈》中写道："祖母绿，即元人所谓助木刺也，出回回地面，其色深绿，其价极贵。"

④ **文化象征**：祖母绿具有吉祥、健康、尊贵和精神平静的文化象征，是一种备受尊敬和喜爱的宝石，经常用于珠宝饰品中以传递这些积极的象征意义，可以给人带来好运和幸福。

⑤ **色彩应用**：祖母绿常用于制作各种珠宝，如戒指、项链、手镯和耳环等，祖母绿的颜色和质地都使它成为一种令人着迷的宝石。

★ 专家提醒 ★

松绿与祖母绿的颜色相近，松绿带有松针或松叶的颜色特征，通常是在正绿中带有少许黑色成分。松绿不仅用于陶瓷粉彩，还是端砚（一种文房用具）的颜色之一，这种独特的绿色可以给人带来自然和宁静的感觉，因此在艺术和文化中得到了广泛应用。

扩展学习：相近色的色值、色块

①		②		③		④	
R2	C89	R6	C84	R64	C67	R135	C48
G104	M49	G134	M34	G200	M0	G232	M0
B44	Y100	B59	Y100	B121	Y68	B175	Y44
# 02682c	K13	# 06863b	K1	# 40c879	K0	# 87e8af	K0

配色方案：双色 / 三色 / 四色组合

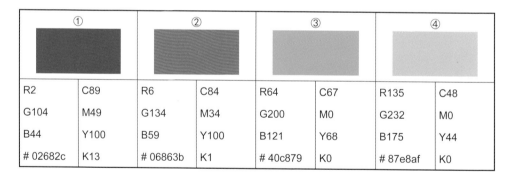

双色配色	三色配色	四色配色
R0 G149 B62	R0 G149 B62	R0 G149 B62
R0 G200 B83	R62 G0 B149	R6 G93 B131
	R149 G62 B0	R104 G189 B0
		R207 G40 B0

调色运用：祖母绿的应用案例

　　祖母绿是一种珍贵的宝石，常用于珠宝和饰品制作，其深绿色使它成为高档珠宝的理想选择，可以提升珠宝的华丽度和独特性。

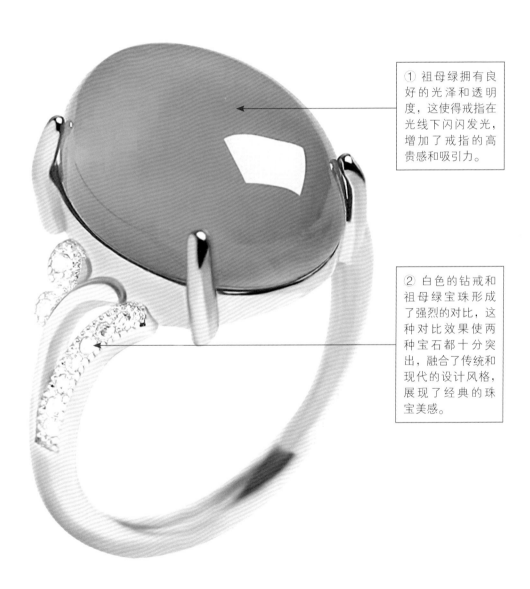

① 祖母绿拥有良好的光泽和透明度，这使得戒指在光线下闪闪发光，增加了戒指的高贵感和吸引力。

② 白色的钻戒和祖母绿宝珠形成了强烈的对比，这种对比效果使两种宝石都十分突出，融合了传统和现代的设计风格，展现了经典的珠宝美感。

绿沈

4.4 绿沈

绿沈（chén），像竹林的颜色，色调较深沉，其深度使其显得浓郁，不太柔和、淡雅，这种色彩可以传达出和谐、富饶和生机勃勃的情感。

明确掌握：绿沈的颜色参数值

	R147	C50
	G143	M40
	B76	Y80
	#938f4c	K0

容易理解：色彩的含义与来源等

① **色彩的含义**：绿沈又称为苦绿或绿沉，是一种低沉的浓绿色调，给人一种苦涩的感觉。

② **色彩的来源**：有人将西瓜称为"绿沈瓜"，绿沈色有些类似西瓜皮的颜色。《南史》中这样写："任昉卒于官，武帝闻之，方食西苑绿沈瓜，投之于盘，悲不自胜。"也有人将竹林的颜色称为"绿沈"，《新竹》中这样写："笠泽多异竹，移之植后楹。一架三百本，绿沈森冥冥。"

③ **相关诗词**：王羲之在《笔经》中写道："有人以绿沈漆竹管及镂管见遗，录之多年。"方以智在《通雅·衣服·彩色》中写道："绿沈，言其色深沈，正今之苦绿色。"袁宏道在《和五弟韵》中写道："覆地苍云湿，垂天绿沈浓。"

④ **文化象征**：绿沈色在中国传统文化中被赋予了积极的象征意义，代表和谐和希望，这种色彩反映了中国传统文化对自然界的敬仰和对美好生活的追求。

⑤ **色彩应用**：绿沈色常用于服饰、绘画、陶瓷和建筑。

★ 专家提醒 ★

在绘画中，绿沈色常用来描绘自然元素，如树木、草地和其他植物等，它是表现大自然和生命力的理想选择。

扩展学习：相近色的色值、色块

①		②		③		④	
R132	C57	R164	C45	R177	C40	R217	C23
G125	M49	G156	M36	G195	M15	G235	M0
B12	Y100	B31	Y99	B74	Y81	B120	Y63
# 847d0c	K3	# a49c1f	K0	# b1c34a	K0	# d9eb78	K0

★ 专家提醒 ★

在绿沈的相近色中，还有素慕（R89、G83、B51；C70、M65、Y90、K20；#595333）、绞衣（R127、G117、B76；C55、M50、Y75、K10；#7f754c）和鞠尘（R192、G208、B157；C31、M12、Y46、K0；#c0d09d）。

配色方案：双色/三色/四色组合

双色配色	三色配色	四色配色
R147 G143 B76	R147 G143 B76	R147 G143 B76
	R76 G147 B143	R76 G147 B108
R147 G108 B76	R143 G76 B147	R76 G80 B147
		R147 G76 B115

★ 专家提醒 ★

在双色配色中，绿沈色与浅褐色为互补色；在三色配色中，绿沈色与青色、紫色为三角对立配色；在四色配色中，为正方形配色。

调色运用：绿沈的应用案例

　　绿沈是一种清新而典雅的中国传统色彩，将其应用于服装，可以为穿着者增添一份成熟与魅力。

① 绿沈是一种充满生机和清新感的颜色，非常适合夏季，与户外活动相契合，穿着这种颜色的 T 恤，让人仿佛融入了自然环境。

② 绿沈色可以凸显肤色，特别是健康的夏季肤色。绿沈色与其他颜色也容易搭配，特别是中性色，如白色、灰色和浅褐色。

葱绿

4.5 葱绿

葱绿是一种清新而明亮的绿色，类似于新鲜葱茎的颜色，这种颜色类似于嫩绿的植物叶子或新生的嫩芽。

刚发芽的植物叶子，就是这种葱绿色。

明确掌握：葱绿的颜色参数值

	R151	C47
	G199	M0
	B40	Y96
	# 97c728	K0

容易理解：色彩的含义与来源等

① 色彩的含义：葱绿，浅绿色中带一点微黄的色调，也称为"葱心儿绿"，这种微黄色调赋予了葱绿色一种清新而温暖的感觉。

② **色彩的来源**：葱绿来源于清代《红楼梦》等小说，多次出现了葱绿色的服饰描述，如"葱绿院绸小袄""葱绿抹胸"。

③ **相关诗词**：唐代诗人殷文圭在《九华贺雨吟》中写道："万畦香稻蓬葱绿，九朵奇峰扑亚青。"宋代诗人周南在《瓶中花》中写道："清晓铜瓶沃井华，青葱绿玉紫兰芽。"乾隆皇帝在《萱》中写道："叶抽葱绿瓣煏黄，墙角含风滟露光。"

④ **文化象征**：葱绿色通常与新生、成长和重生联系在一起。在自然界中，新生的嫩绿植物和春季花骨朵常常呈现出葱绿色，这代表着生态系统的复苏和生命力的茁壮成长。

⑤ **色彩应用**：葱绿色在中国传统服饰、宫廷装饰和建筑中也有广泛应用，通常与其他传统色彩搭配使用，如朱红、金黄和珍珠白等，用来打造华丽而典雅的视觉效果。

★ 专家提醒 ★

葱绿色在艺术和创意领域中常用来表达想象力和创造力，它是一种充满活力和启发的颜色，可以激发人们的创造力。

扩展学习：相近色的色值、色块

①		②		③		④	
R109	C65	R133	C56	R160	C46	R192	C33
G155	M27	G182	M13	G204	M4	G225	M0
B4	Y100	B19	Y100	B57	Y89	B116	Y66
# 6d9b04	K0	# 85b613	K0	# a0cc39	K0	# c0e174	K0

配色方案：双色 / 三色 / 四色组合

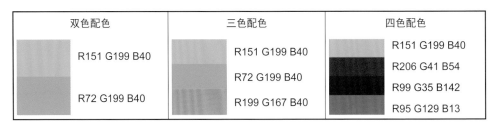

双色配色	三色配色	四色配色
R151 G199 B40	R151 G199 B40	R151 G199 B40
R72 G199 B40	R72 G199 B40	R206 G41 B54
	R199 G167 B40	R99 G35 B142
		R95 G129 B13

调色运用：葱绿的应用案例

　　葱绿色是一种充满生气和活力的颜色，将葱绿色应用在玩具上，可以增加玩具的吸引力，让它们看起来更加有趣和引人注目。

① 葱绿色是一种温和而宜人的颜色，对儿童来说非常友好，它不会刺激或引起不适，因此适合用于儿童玩具，让孩子感到舒适和愉快。

② 葱绿色与自然生态有关，代表着和谐与希望，这对儿童的情感和心理健康很重要，这种颜色可以在玩具上传达出宁静与平和的感觉。

4.6 欧碧

　　欧碧具有清新、明亮的特点，呈一种柔和的绿色调，这种颜色在花卉、园艺和植物领域中常用来描述特定的牡丹品种，强调与其他牡丹的区别。

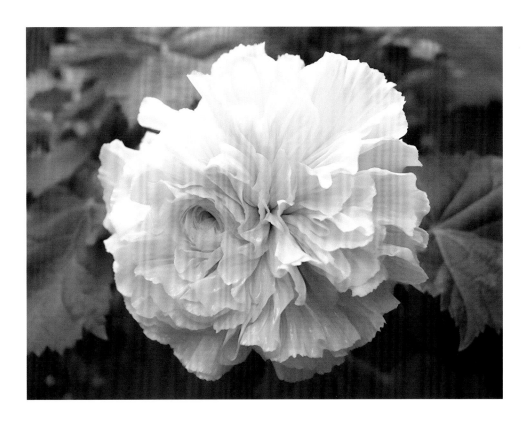

明确掌握：欧碧的颜色参数值

	R192	C30
	G214	M5
	B149	Y50
	# c0d695	K0

容易理解：色彩的含义与来源等

　　① **色彩的含义**：欧碧是一种浅绿色，这种颜色在牡丹花中非常特别，通常用于形容洛阳的特有品种。

　　② **色彩的来源**：欧碧得名于洛阳牡丹花色，这种特殊的牡丹由欧姓家族培育，因此被称为欧碧。

　　③ **相关诗词**：陆游在《天彭牡丹谱》中写道："碧花止一品，名曰欧碧。其花浅碧而开最晚。独出欧氏，故以姓著。"陈维崧在《倦寻芳》中写道："欧碧姚黄，总是让他风韵。紫府家乡原不远，红楼伴侣休相混。"

④ **文化象征**：欧碧因其美丽、高雅而闻名，被视为富贵和吉祥的象征。欧碧色也承载了牡丹的象征意义，代表着繁荣、富贵。

⑤ **色彩应用**：欧碧色常用于绘画作品、陶瓷和艺术品中，特别是与洛阳牡丹相关的艺术作品。这种色彩在传统绘画中通常用于描绘自然景物，如牡丹花。

★ 专家提醒 ★

除了上面介绍的，欧碧色在以下领域中也有相关应用。

·室内装饰：欧碧色可以用于室内装饰，包括墙壁、家具和装饰品，能给人一种宁静、清新的视觉感受。

·时尚和服装：欧碧色在时尚界也比较受欢迎，常用于衣物、鞋类和配饰，欧碧色的服装能给人一种清新和高雅的感觉。

·礼品和礼物：欧碧色可以作为礼品盒或包装的封面色调，这种色调可以用于庆祝和送礼，具有吉祥和幸福的象征意义。

·宴会和庆典：欧碧色可用于婚礼和宴会装饰，能营造欢乐的氛围。

扩展学习：相近色的色值、色块

①		②		③		④	
R148	C50	R175	C40	R211	C23	R215	C24
G179	M19	G204	M9	G223	M7	G250	M0
B86	Y78	B118	Y64	B186	Y33	B141	Y55
# 94b356	K0	# afcc76	K0	# d3dfba	K0	# d7fa8d	K0

配色方案：双色 / 三色 / 四色组合

双色配色	三色配色	四色配色
R192 G214 B149	R192 G214 B149	R192 G214 B149
	R128 G183 B128	R128 G183 B128
R229 G160 B160	R229 G160 B160	R229 G229 B160
		R184 G128 B160

调色运用：欧碧的应用案例

欧碧是一种清新、柔和的绿色，在室内设计中应用它能给卧室带来宁静和轻松的氛围，减轻人们日常生活的压力。

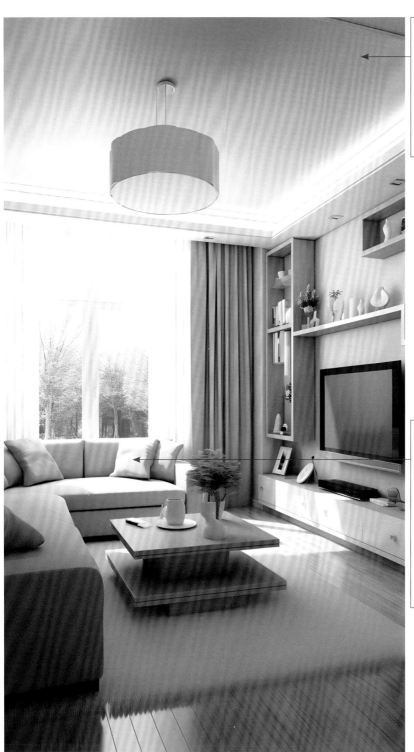

① 欧碧色的顶面装饰可以吸引人们的视线，能让室内空间显得更加舒适和轻松，给人一种温暖和清新的视觉感受。

② 欧碧色的沙发、白色的窗帘和淡黄色的地板搭配在一起，可以营造出一种明亮、清新和宁静的室内氛围，这 3 种颜色相互衬托，使房间极具现代感。

第5章 中国蓝

　　中国蓝是一种冷色调，通常被描述为宇宙、海洋和天空的颜色，能给人一种冷静、宁静和平静的感觉。蓝色通常用来表示水、湖泊、河流和其他液体等，因此在地图和卫星图像中常用蓝色来表示水体区域。本章主要讲解中国蓝的几种相关色彩，如柔蓝、菘蓝、群青、靛蓝、湖蓝及窃蓝等。

柔蓝

5.1　柔蓝

　　柔蓝具有柔和、清新的特点，是象征天空和海洋的色彩，用于展现广袤的蓝天和深邃的大海，很多湖面也会呈现出这种色彩。

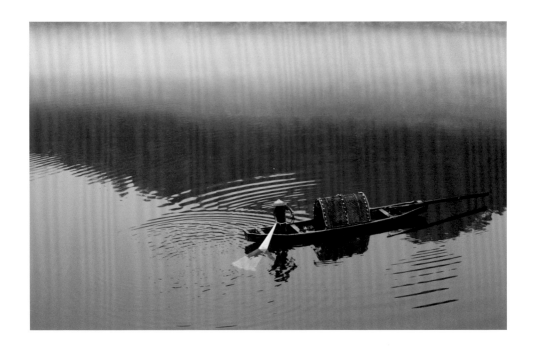

明确掌握：柔蓝的颜色参数值

	R0	C85
	G110	M45
	B143	Y30
	# 006e8f	K10

容易理解：色彩的含义与来源等

① **色彩的含义**：柔蓝，也称为揉蓝或捼（ruó）蓝，指浸揉蓝草得到的浅蓝色，其中还带了一点点绿色调。

② **色彩的来源**：柔蓝与蓝靛的制作过程相关，是来自蓝靛制作环节的颜色。蓝靛是一种天然的蓝色染料，由蓝草经过浸泡、发酵等处理步骤制作而成，将蓝草浸泡至靛缸后，经过 3 ～ 7 天的搅拌处理，逐渐转变成蓝绿色的蓝靛染料。在这个过程中，靛缸水的蓝绿色就称为柔蓝色。

③ **相关诗词**：方干在《赠江上老人》中写道："欲教鱼目无分别，须学揉蓝染钓丝。"杨朴在《莎衣》中写道："软绿柔蓝著胜衣，倚船吟钓正相宜。"耶律楚材写道："风回一镜揉蓝浅，雨过千峰泼黛浓。"

④ **文化象征**：柔蓝象征着宁静与内省，它代表和平、和谐、内在平衡和生机，同时强调宽容、忍耐和温和，将人们引向冥想与自然之美，有助于营造放松的氛围，提醒人们减轻压力。

⑤ **色彩应用**：柔蓝常用于时装、艺术品及文具等领域。此外，柔蓝还适合作为家居用品（如窗帘、地毯、床上用品）的颜色，为室内装饰增添一份宁静和温馨。

扩展学习：相近色的色值、色块

①		②		③		④	
R2	C96	R31	C81	R61	C71	R105	C57
G75	M75	G132	M40	G165	M22	G201	M5
B115	Y42	B163	Y31	B196	Y22	B230	Y12
# 024b73	K5	# 1f84a3	K0	# 3da5c4	K0	# 69c9e6	K0

★ 专家提醒 ★

在柔蓝的相近色中，还有帝释青（R0、G52、B96；C100、M85、Y40、K20；#003460）、蓝采和（R6、G67、B111；C95、M75、Y35、K15；#06436f）与碧城（R18、G80、B123；C90、M65、Y30、K15；#12507b）。

配色方案：双色 / 三色 / 四色组合

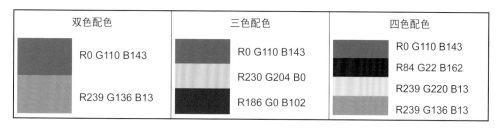

双色配色	三色配色	四色配色
R0 G110 B143	R0 G110 B143	R0 G110 B143
	R230 G204 B0	R84 G22 B162
R239 G136 B13	R186 G0 B102	R239 G220 B13
		R239 G136 B13

★ 专家提醒 ★

柔蓝的双色配色是对比配色方案，三色配色是三角形配色方案。

调色运用：柔蓝的应用案例

柔蓝能给人带来一种清新和轻盈感，因此在室内设计、服装、配饰、陶瓷艺术品、油画等领域都得到了广泛应用。

① 柔蓝能为空间带来冷静和宁静之感，而橙色则注入了温暖和活力，这种组合配色可以产生强烈的对比，能快速吸引眼球。

② 柔蓝与海洋和自然水域相关，将这种颜色应用于沙发上，能让人感受到清凉，产生一种沐浴在自然中的感受。

菘蓝

5.2　菘蓝

菘蓝是中国原产的染色植物，菘蓝的根可作为药材，就是我们平常所熟知的板蓝根。而菘蓝的叶子可制成蓝色染料，如我们经常看到菘蓝色的牛仔裤。

明确掌握：菘蓝的颜色参数值

	R108	C63
	G122	M48
	B143	Y33
	# 6c7a8f	K5

容易理解：色彩的含义与来源等

① **色彩的含义**：菘蓝是一种深邃的蓝色调，令人印象深刻。菘蓝的色彩深度赋予其一种复杂而引人入胜的质感，使其在不同光线下呈现出不同的效果。

② **色彩的来源**：菘蓝是一种天然的蓝色染料——将菘蓝的叶子用清水洗干净，然后晒干，在石灰水中击打搅拌，其沉淀物就是菘蓝。宋应星在《天工开物》

中写道："凡蓝五种，皆可为淀。茶蓝即菘蓝，插根活。蓼蓝、马蓝、吴蓝等皆撒子生。近又出蓼蓝小叶者，俗名觅蓝，种更佳。"

★ 专家提醒 ★

在古代，人们最初用的蓝色染料是菘蓝，后来发现蓼蓝、马蓝、吴蓝、觅蓝都可以作为蓝色染料，而且比菘蓝效果更好。

③ 色彩应用：菘蓝色在纺织品、服装、艺术品和手工艺品等领域得到了广泛的应用。在敦煌壁画和故宫的彩画中，都发现了这种颜料。

扩展学习：相近色的色值、色块

①		②		③		④	
R80	C77	R109	C65	R150	C47	R187	C31
G95	M64	G124	M50	G163	M33	G201	M18
B118	Y45	B148	Y33	B184	Y21	B221	Y8
# 505f76	K3	# 6d7c94	K0	# 96a3b8	K0	# bbc9dd	K0

★ 专家提醒 ★

在菘蓝的相近色中，还有绀蝶（R44、G47、B59；C85、M80、Y65、K40；#2c2f3b）、青黛（R69、G70、B94；C80、M75、Y50、K15；#45465e）和青鸾（R154、G167、B177；C45、M30、Y25、K0；#9aa7b1）。

配色方案：双色 / 三色 / 四色组合

双色配色	三色配色	四色配色
R108 G122 B143	R108 G122 B143	R108 G122 B143
R217 G216 B159	R131 G108 B145	R131 G108 B145
	R217 G216 B159	R158 G190 B139
		R217 G195 B159

★ 专家提醒 ★

在双色配色中，菘蓝与淡黄色是互补色，淡黄色被视为一种明亮、温暖、活泼的颜色，与菘蓝的深度形成了鲜明的对比，为空间增添了活力。

调色运用：菘蓝的应用案例

　　菘蓝适合各种不同的服装类型和场合，其深沉和高贵的特质使其成为时尚界和高端服装市场中备受欢迎的颜色之一。

① 菘蓝是一种深沉、高贵的颜色，因此使穿着者更显优雅气质，为人物增添了一份端庄。

② 菘蓝色的晚礼服通常使用高质量的面料，如丝绸、缎子、蕾丝，以提高其质感和奢华感。

群青

5.3　群青

群青是一种充满深度和高雅的蓝色，是最普遍的传统染料颜色之一，经常出现在绘画作品如水彩画中，有时候天空也会呈现出群青这种深蓝色调。

明确掌握：群青的颜色参数值

	R0	C97
	G64	M69
	B136	Y0
	# 004088	K26

容易理解：色彩的含义与来源等

　　① **色彩的含义**：群青是一种深蓝色，也是中国历史悠久的矿物色之一，在古代绘画中使用较多。

　　② **色彩的来源**：群青源于群青色的矿石。天然群青是一种由青金石矿物研磨加工而成的蓝色颜料，由于其制作过程需要稀有的原材料，因此被认为是稀有和珍贵的。近现代，西方人工合成的群青迅速流行，尽管合成群青具有一定的优势，但它不如天然群青那样清澈超俗和庄重。群青色的矿石中的矿物成分赋予了这种颜色独特的深度和韵味。

③ **相关诗词：** 楼异在《嵩山二十四咏》中写道："回头却顾人间世，但见群青似小童。"曾丰在《余得英州石山副之五绝句送曾鼎臣》中写道："湖上飞来小祝融，群青在侧一居中。"

④ **文化象征：** 群青在中国传统文化中代表着庄严、尊贵和权力，这种颜色在古代的绘画、传统建筑装饰及皇家服饰中应用广泛，因此与皇室、贵族、宫廷和传统文化有关。

⑤ **色彩应用：** 群青常用于绘画、传统建筑装饰及汽车中，在古代文人画作中应用也较多，用来描绘山水风景，强调中国文化中的山水诗意和意境。

★ 专家提醒 ★

在古诗词中，群青也可以指代草木的青绿色，通常与自然风景、山水和四季景象相联系，赋予了古诗词以生动的色彩和意象。

扩展学习：相近色的色值、色块

①		②		③		④	
R3	C100	R27	C93	R16	C90	R5	C82
G49	M93	G77	M76	G91	M66	G115	M54
B101	Y47	B133	Y30	B176	Y4	B240	Y0
# 033165	K9	# 1b4d85	K0	# 105bb0	K0	# 0573f0	K0

配色方案：双色 / 三色 / 四色组合

双色配色	三色配色	四色配色
R0 G64 B136	R0 G64 B136	R0 G64 B136
	R136 G0 B64	R136 G0 B132
R136 G72 B0	R64 G136 B0	R136 G72 B0
		R0 G136 B4

调色运用：群青的应用案例

群青色是一种经典的中国传统色彩，可应用于诸多领域，如绘画与艺术、古建筑装饰、服装与纺织品、陶瓷以及汽车装饰等领域中。

① 将群青色应用于小轿车的外观，可以为小轿车增添奢华感，这种颜色通常用于高端和豪华小轿车。

② 群青色的小轿车在阳光下或者灯光的照射下，会呈现出深邃的蓝色调，增加了外观的深度和光泽感，使小轿车更加独特和引人注目。

靛蓝

5.4　靛蓝

　　靛蓝是一种天然染料，颜色深邃、耐看，通常比其他蓝色更加浓郁，看起来非常醒目，在古代常用于织物印染和彩绘等。

明确掌握：靛蓝的颜色参数值

	R5	C94
	G79	M71
	B116	Y41
	# 054f74	K3

容易理解：色彩的含义与来源等

① **色彩的含义**：靛蓝，也称为蓝靛，有的地方叫靛青，是一种蓝中带紫的颜色，也是古代平民百姓服色中的人造色素。传统上，靛蓝色被视为可见光谱中的一种颜色，它也是彩虹的 7 种颜色之一，位于蓝色和紫色之间，这种颜色在自然中和艺术作品中都具有独特的美感。

② **色彩的来源**："靛蓝"这一词汇起源于拉丁语中的 indicum，意思是"印度"，因为最早的靛蓝染料是从印度出口到欧洲的。靛蓝是一种具有三千多年历史的还原染料，它来源于蓝靛草的根茎，经过多道复杂的工序，包括晾晒、发酵、磨碾等，制成蓝靛染料，这使得靛蓝在传统文化中备受尊敬。

★ 专家提醒 ★

　　荀况的名句"青，出于蓝而胜于蓝"源于战国时期，涉及染蓝技术。在这里，"青"指的是青色，而"蓝"指的是用于制作靛蓝的蓝草。这句话反映了在秦汉之前，靛蓝在中国的应用已经相当广泛，这项染色技术在古代文化和艺术中具有重要地位，同时也启示了一些深刻的哲理。

　　③ 相关诗词：明代著名戏曲作家高濂在《浣溪沙》中写道："云净长天抹靛蓝。"东汉王逸在《机织赋》中写道："巧手扎锦绣，靛蓝染春秋。"

　　④ 文化象征：靛蓝在中国文化中有着深远的象征意义，它代表着高贵、尊贵、纯洁和传统的价值观，其深沉的色调被视为一种高尚的象征。靛蓝也与清澈的蓝天、湛蓝的海洋及悠远的文化传统相关联，象征着纯洁和沉静的美德。

　　⑤ 色彩应用：靛蓝常用于宫廷装饰、绘画艺术及陶瓷等领域。在传统国画中，靛蓝也是国画颜料中的天青，常用于山水画、花鸟画中，表现大自然的壮丽和宁静。现代时尚界也广泛使用靛蓝色，包括服装、饰品及包包等。

扩展学习：相近色的色值、色块

①		②		③		④	
R0	C98	R11	C92	R27	C84	R55	C74
G62	M80	G90	M66	G116	M51	G152	M31
B93	Y51	B129	Y38	B161	Y26	B200	Y15
# 003e5d	K17	# 0b5a81	K1	# 1b74a1	K0	# 3798c8	K0

配色方案：双色 / 三色 / 四色组合

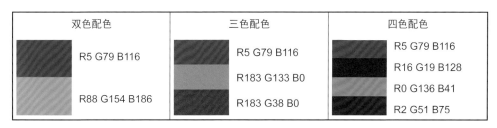

双色配色	三色配色	四色配色
R5 G79 B116	R5 G79 B116	R5 G79 B116
R88 G154 B186	R183 G133 B0	R16 G19 B128
	R183 G38 B0	R0 G136 B41
		R2 G51 B75

调色运用：靛蓝的应用案例

围巾具有多种功能，靛蓝色的围巾可以增加服装的层次感和时尚感。

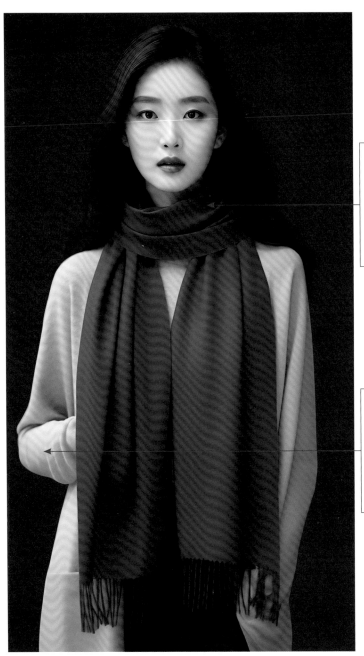

① 靛蓝是一种高贵和典雅的颜色，因此靛蓝色的围巾通常能够增添穿着者的风采和魅力，它适合多种正式场合和特殊时刻的着装。

② 灰白色是一种柔和的中性色，而靛蓝色在这个组合中充当亮点，这种搭配给人温和、平静的感觉，同时凸显了女性的优雅美感。

湖蓝

5.5　湖蓝

　　湖蓝，如同湖水一般的蓝色，既美丽又宁静，让人心生无限遐想。湖蓝亦指
海的色彩，它象征着忧郁、深邃和冷静。

117

明确掌握：湖蓝的颜色参数值

	R45	C79
	G124	M43
	B176	Y14
	# 2d7cb0	K0

容易理解：色彩的含义与来源等

① **色彩的含义**：湖蓝，一种明亮而清新的蓝色，色感静谧，它与湖面或湖水的颜色相似或相近，湖蓝的美在于干净、纯洁。

② **色彩的来源**：湖蓝色的命名源自中国南方地名，尤其是芜湖的蓝布制作传统。这种蓝色布料在明清时期以数量多和质量好而闻名，被赋予了"芜湖青"的美誉，清代的京口和芜湖也因生产浆染布而出名。

③ **相关诗词**：黄梦华曾写道："浩荡青山如海拔，明朝湖色似蓝华。"元稹在《临洞庭湖赠张丞相》中写道："湖泊映绿芦花白，嫩枫绸缎长岸斜。"这些都是用来形容湖水蓝的诗句。

④ **文化象征**：湖蓝属于冷色调，是一种纯洁的颜色，象征着大海。同时，它还代表着沉稳与女性气质，这种颜色在装饰和设计中常用于传达宁静、清新、和谐的情感，特别是在水景和天空的描绘中。

⑤ **色彩应用**：湖蓝色通常被视为清新、宁静和宜人的颜色，与水和天空的色彩相呼应，这种颜色在中国传统文化中被广泛应用于绘画、陶瓷、服饰和装饰等领域。湖蓝色还经常用来表现自然景观，尤其是江南水乡的山水风景，它具有一种淡雅和清新的美感，用来传达平和与宁静的情感。

★ 专家提醒 ★

湖蓝色与湖泊、河流、海洋及晴朗的天空相关，因此在水景和天空的描绘中经常使用。

扩展学习：相近色的色值、色块

①		②		③		④	
R8	C92	R50	C83	R79	C71	R117	C56
G89	M67	G108	M56	G144	M37	G185	M17
B143	Y27	B146	Y32	B187	Y18	B230	Y5
# 08598f	K0	# 326c92	K0	# 4f90bb	K0	# 75b9e6	K0

配色方案：双色 / 三色 / 四色组合

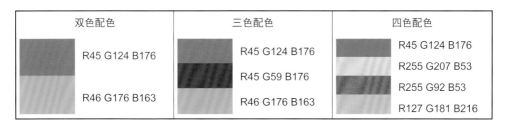

双色配色	三色配色	四色配色
R45 G124 B176	R45 G124 B176	R45 G124 B176
	R45 G59 B176	R255 G207 B53
R46 G176 B163	R46 G176 B163	R255 G92 B53
		R127 G181 B216

★ 专家提醒 ★

除了上述配色方案，湖蓝色还经常与白色、浅灰色、淡绿色等清淡的色彩搭配，以增强其清新感。

调色运用：湖蓝的应用案例

　　湖蓝在室内设计中有多种应用方式，将湖蓝用于墙壁涂料，可以为房间带来清新和宁静的氛围；在室内摆放湖蓝色的家具，如沙发、书柜、衣柜、床架、椅子等，可以为室内增加一抹清新的色彩。

① 湖蓝色的书柜通常会为室内装饰带来清新、宁静和轻松的氛围，在书房、客厅或卧室中使用这种颜色，可以让空间更显明亮和自然。

② 湖蓝色可以与白色、浅灰色、淡黄色等明亮的色调搭配在一起，以获得一种轻盈、和谐的装饰效果。

窃蓝

5.6　窃蓝

　　窃蓝是一种相对低饱和度的浅蓝色调，它不是那种特别鲜艳或强烈的蓝色，在亮度上处于中等范围，既不过于明亮，也不过于昏暗，在古代被描述为一种鸟的颜色。

明确掌握：窃蓝的颜色参数值

	R136	C50
	G171	M25
	B218	Y0
	# 88abda	K0

容易理解：色彩的含义与来源等

① 色彩的含义：窃蓝是一种柔和的浅蓝色，色彩明亮而清澈，还带有一些灰度，与蓝天和清澈的水体色彩相近，饱和度较低，显得十分淡雅。

② 色彩的来源：世界第一部成体系的词典是《尔雅》，儒家的经典之一，窃蓝出自《尔雅》中："邑扈，鸴鶞（fēn chūn）。夏扈，窃玄。秋扈，窃蓝。冬扈，窃黄。桑扈，窃脂。棘扈，窃丹。行扈，唶唶。宵扈，啧啧。"其中，扈指燕雀，在《尔雅》中，窃蓝被描述为秋天的颜色，它是 9 种鸟类之一，代表着一种特定的季节，这些季节的鸟类名称在古代汉语中常用于描述不同的颜色。

★ 专家提醒 ★

在古代，人们观察不同季节和不同地点的蓝天、水体及自然景色会有不同的蓝色表现。因此，他们借用了不同的鸟名来描述这些蓝色的变化，以传达色彩的浓淡和清澈度。"窃"就是其中一个词汇，用来表示某一特定的浅蓝色调，通常与特定的季节或自然景色相关。

颜色的特性由色调、饱和度和亮度决定。古代人并不会使用数字来表示颜色，而是巧妙地用字词来表达。例如，他们使用"窃""盗""小""退"等字词来表示浅色。

③ **相关诗词**：方以智在《通雅·衣服·彩色》中写道："凡言窃言盗，皆借色、浅色、闲色也。鸟九扈，有窃脂、窃蓝等色。"

④ **文化象征**：窃蓝在中国文化中与季节和自然景观联系在一起，象征着中国古代文人对大自然的敏感和对季节变化的观察，它在古代文学、绘画和诗歌中常用来表达人们对大自然之美和季节之变的赞美。

⑤ **色彩应用**：在中国的山水画、花鸟画和水墨画中，窃蓝常用来表现天空、江河湖泊等自然景观，它赋予了画作清新、纯洁的氛围，同时反映了中国文人对自然之美的追求。另外，窃蓝在陶瓷、室内装饰及文学作品中也比较常见。

扩展学习：相近色的色值、色块

①	②	③	④
R59　C80	R103　C65	R144　C48	R190　C30
G112　M55	G141　M41	G183　M22	G214　M12
B183　Y8	B193　Y11	B236　Y0	B245　Y0
# 3b70b7　K0	# 678dc1　K0	# 90b7ec　K0	# bed6f5　K0

配色方案：双色 / 三色 / 四色组合

双色配色	三色配色	四色配色
R136 G171 B218	R136 G171 B218	R136 G171 B218
R44 G85 B142	R223 G249 B147	R228 G134 B202
	R228 G134 B202	R223 G249 B147
		R255 G216 B150

调色运用：窈蓝的应用案例

　　窈蓝可用于墙壁、家具、床上用品和装饰品等室内装饰设计中，它能为室内环境带来清新、宁静的氛围，让人感受到自然之美。

① 窈蓝色的墙壁可以让人联想到晴朗的天空和宁静的湖泊，在室内使用这种颜色可以营造出与自然和室外环境相关的感觉，让人感到放松和平静。

② 窈蓝是一种柔和的冷色调，能给人一种清新、干净的印象，被褥使用这种颜色可以营造出轻松和愉悦的氛围，有助于减轻人们的生活压力。

第 6 章　中国紫

　　自古代起，中国紫就与皇家和贵族联系在一起，只有皇帝、王室成员和贵族阶层才能使用这种颜色，同时，制作紫色染料非常困难，造价昂贵，因此紫色成了权势和威严的象征。本章主要讲解中国紫的几种相关色彩，如齐紫、凝夜紫、三公子、木槿、青莲及丁香色等。

6.1 齐紫

齐紫是中国传统颜色体系中的一种紫色，得名于齐桓公。在历史上经常与贵族、王权和尊贵相关联，被认为是一种高贵的颜色。

明确掌握：齐紫的颜色参数值

	R108	C70
	G33	M100
	B109	Y30
	# 6c216d	K0

容易理解：色彩的含义与来源等

① **色彩的含义**：齐紫是一种较深的紫色，饱和度较高，常用于古代贵族和皇室的服饰、装饰。

② **色彩的来源**：齐紫得名于我国春秋时期齐国的齐桓公，他喜欢穿紫色的衣服，这里的齐紫指的便是齐桓公的帝王紫。这个典故出自《韩非子·外储说左上》："齐桓公好服紫，一国尽服紫。当是时也，五素不得一紫。"

★ 专家提醒 ★

因为齐桓公喜欢紫色衣服，所以齐国上下都跟着穿紫色的衣服，使齐紫成为流行色，由于需求量大，导致紫色的衣服价格飞涨，五件素色的衣服抵不上一件紫色衣服贵，齐桓公对此十分忧虑。

后来，管仲支了一招，让齐桓公别带头穿了，就说不喜欢紫色衣服的气味。齐桓公采纳了这个提议，于是当天宫中再也没有人穿紫色衣服。不仅如此，整个月内，国都也没有人穿紫色衣服。甚至在接下来的一年里，齐国境内也再没有人穿紫色衣服了。此后，齐紫的由来就成了典故。

③ **相关诗词**：《史记·苏秦列传》中记载："智者举事，因祸为福，转败为功。齐紫，败素也，而贾十倍。"杨慎在《春郊得紫字张惟信同赋》中写道："广幕耀周缇，袨服矜齐紫。"

④ **文化象征**：齐紫是一种高贵、尊贵的颜色，常用于古代贵族和皇室的服饰，这种颜色被视为古代帝王和贵族的象征。齐紫在宴会、庆典和正式场合中也经常出现，以彰显重要事件和特殊场合的庄重和威严。

⑤ **色彩应用**：中国古代的皇帝和皇后经常穿着齐紫色的龙袍和华服，以显示其尊贵的地位，这种传统延续了几个历史时期。在现代，齐紫常用于绘画和织物制作。

扩展学习：相近色的色值、色块

①		②		③		④	
R79	C82	R112	C72	R143	C57	R167	C44
G11	M100	G17	M100	G29	M96	G99	M70
B80	Y55	B113	Y32	B144	Y2	B168	Y4
# 4f0b50	K19	# 701171	K1	# 8f1d90	K0	# a763a8	K0

配色方案：双色 / 三色 / 四色组合

双色配色	三色配色	四色配色
R108 G33 B109	R108 G33 B109	R108 G33 B109
R34 G109 B33	R109 G33 B72	R109 G70 B33
	R70 G33 B109	R34 G109 B33
		R33 G72 B109

调色运用：齐紫的应用案例

　　齐紫在绘画和织物制作中用于描绘和装饰物品，为艺术作品增添了皇家和贵族的特质。在清朝雍正时期，窑变釉弦纹瓶也用了齐紫色调。

① 齐紫是一种古老的贵族色彩，在窑变釉弦纹瓶上应用齐紫色可以打造一种典雅和高贵的效果，使其更显珍贵和独特。

② 齐紫的光泽和深度可以增加瓷器的视觉吸引力，使其在展示或装饰方面更具价值。暗红色与齐紫属于相近色，搭配在一起使瓷器更显高贵。

6.2　凝夜紫

　　凝夜紫与傍晚或黄昏时分的天空有关，尤其是在秋天，当天色逐渐变暗，但夜幕尚未完全降临时，凝夜紫的天空给人一种寂静、沉思及柔和的感觉，这种颜色被视为充满神秘和浪漫氛围的色彩。

明确掌握：凝夜紫的颜色参数值

	R66	C85
	G34	M100
	B86	Y45
	# 422256	K15

容易理解：色彩的含义与来源等

① **色彩的含义**：凝夜紫是一种深邃的紫色，也可以理解为暗紫色，常与夜晚的景色相关，如夜幕中的天际线、城市风光和山川风景等。

② **色彩的来源**：凝夜紫出自唐代诗人李贺《雁门太守行》："黑云压城城欲摧，甲光向日金鳞开。角声满天秋色里，塞上燕脂凝夜紫。"表现了战乱的景象和军旅壮丽的场面，凝夜紫这一颜色描述了秋天日落后天空的状态，其意象如诗中秋天的天色，充满了沉静、神秘和深邃的美感。

③ **相关诗词**：南宋著名文学家胡仔在《歌风台》中写道："赤帝当年布衣起，老妪悲啼白龙死，芒砀生云凝夜紫。"明代诗人石宝在《熊耳峰》中写道："浮

岚出晴丹，淑气凝夜紫。"元朝著名诗人王恽在《木兰花慢·赋红梨花》中写道："塞上胭脂夜紫，雪边蝴蝶朝寒。"

④ 文化象征：凝夜紫是一种深沉、神秘、柔和的暗紫色调，具有安静、宁静与神秘的特点，在文学和艺术中常用来表现壮丽、神秘或庄严的场景，象征着高贵与尊贵，因为紫色自古以来被视为皇家御用的颜色。

⑤ 色彩应用：凝夜紫常用于装饰和设计，以营造出神秘、宁静和高贵的氛围。在一些珠宝首饰中，也会应用这种紫色调，如紫水晶、紫玛瑙和紫色蓝宝石等，这种颜色赋予了珠宝高贵的气质。艺术家经常使用凝夜紫来表达神秘和抽象的概念，它可以增强作品的吸引力和情感深度。

★ 专家提醒 ★

凝夜紫是一种复杂而多层次的色彩，它既能够表现出深邃和高贵的特点，又能够带来温馨和安逸的感觉，这使得它在各种设计和创意领域备受欢迎。凝夜紫经常与金色、银色或白色等中性色彩搭配，以增强其豪华和神秘感。

扩展学习：相近色的色值、色块

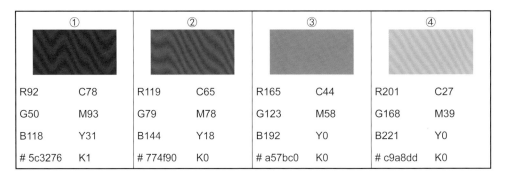

①		②		③		④	
R92	C78	R119	C65	R165	C44	R201	C27
G50	M93	G79	M78	G123	M58	G168	M39
B118	Y31	B144	Y18	B192	Y0	B221	Y0
# 5c3276	K1	# 774f90	K0	# a57bc0	K0	# c9a8dd	K0

配色方案：双色 / 三色 / 四色组合

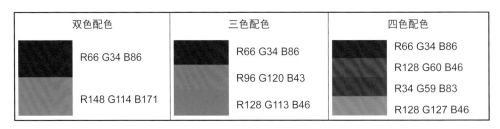

双色配色		三色配色		四色配色	
	R66 G34 B86		R66 G34 B86		R66 G34 B86
			R96 G120 B43		R128 G60 B46
					R34 G59 B83
	R148 G114 B171		R128 G113 B46		R128 G127 B46

调色运用：凝夜紫的应用案例

　　凝夜紫这种颜色具有平静内心和减轻压力的特性，将凝夜紫应用于珠宝首饰，可以为佩戴者带来内心的宁静，还可以让佩戴者更显气质。因此，凝夜紫在珠宝领域的应用也十分常见。

① 凝夜紫在不同的光线下会呈现出不同的外观，在自然光线下会呈现出浅紫色的效果，而在暖色灯光的照射下，可能更富有红色的暖调，这种变化使凝夜紫成了一种非常有吸引力的色彩，随着环境和光线的改变它会给人不同的感觉。

② 凝夜紫赋予了首饰一种高贵和典雅的外观，使佩戴者更加引人注目，这种深沉的紫色增加了首饰的神秘感，使佩戴者显得更有吸引力。

6.3 三公子

三公子以深紫色为主，具有高度饱和、浓郁的特点，这种深紫色被视为高级和庄重的象征，反映了当时唐代社会的等级制度。三公子具有一定的历史和文化背景，经常在艺术和装饰中使用。

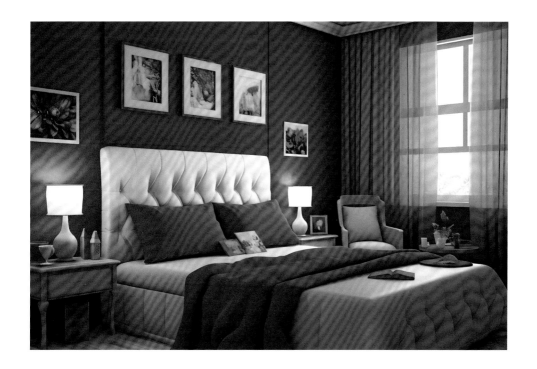

明确掌握：三公子的颜色参数值

	R102	C70
	G61	M85
	B116	Y30
	#663d74	K5

容易理解：色彩的含义与来源等

① **色彩的含义**：三公子即三公紫，是唐代三公（太尉、司徒、司空）的官服颜色，是官服中的高级颜色，代表了唐代时期官员的高级身份和权力，由此可以看出在当时的服饰中体现了社会等级制度，通过紫色官服凸显他们的地位和威望。

② **色彩的来源**："三公子"源自《敦煌变文》，这是一部民间说唱作品。其中，《王昭君变文》中描述了王昭君身陷匈奴，但故事背景借用了当时河西地区的情境，以表达对汉家故土的怀念。在故事中，有一段场景描述了各部落前来祝贺王昭君被册立为"胭脂皇后"，这段场景中提到"牙官少有三公子，首领多饶五品绯。"其中的"三公子"中的"三公"指的是唐代最高级别的官职，即太尉、司

徒和司空，他们穿着紫色官服，由此名为"三公紫"。

★ 专家提醒 ★

三公都是正一品，唐代的服色制度经历了多次变革，但有一个不变的规定是"三品以上服紫"，这意味着唐代的三公官员都穿着紫色的官服，以展示其高级的官阶。

③ **相关诗词**：北宋诗人孔平仲在《寄芸叟年兄》中写道："川峡揭节建大戟，服紫腰金薄赏功。"清代金朝觐在《路上杂咏十首》中写道："赐绯乍可呼卢采，服紫真能化国人。"

④ **文化象征**：三公子不仅仅是一种颜色，它还承载着文化和社会层面的高贵和典雅，是权力的象征，在唐代经常出现在官服、宴会和仪仗中，突出了穿着者的高级地位和威望。

⑤ **色彩应用**：三公子常用于服饰、珠宝首饰、艺术绘画、室内设计及宴会装饰等，能给人一种高贵感。

扩展学习：相近色的色值、色块

①		②		③		④	
R78	C82	R109	C72	R139	C62	R182	C55
G33	M100	G37	M97	G47	M87	G64	M77
B93	Y45	B133	Y14	B170	Y0	B222	Y0
# 4e215d	K10	# 6d2585	K0	# 8b2faa	K0	# b640de	K0

配色方案：双色 / 三色 / 四色组合

双色配色	三色配色	四色配色
R102 G61 B116	R102 G61 B116	R102 G61 B116
R167 G173 B87	R146 G74 B108	R168 G120 B186
	R130 G161 B82	R173 G137 B186
		R61 G20 B75

调色运用：三公子的应用案例

三公子色调代表着高级官员的服饰颜色，因此在宴会上穿着三公子色调的晚礼服，会赋予穿着者尊贵感，不仅典雅，还特别有气质，这种颜色适合正式和隆重的社交场合，能够强调高端宴会的氛围。

① 三公子是中国传统文化中的一部分，在晚礼服上应用这种色调，可以呈现出经典和传统的特征，使穿着者看起来典雅，富有文化内涵。

② 三公子的色彩深度能够让穿着者在宴会上引人注目，使穿着者成为大家关注的焦点。在舞台灯光的照射下，三公子色调显得特别有质感。

6.4 木槿

木槿是中国传统色彩中一种温柔而典雅的淡紫色调，常用于表现自然之美和传统文化的优雅。

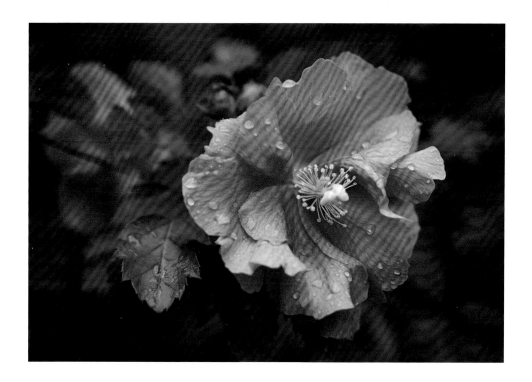

明确掌握：木槿的颜色参数值

	R186	C30
	G121	M60
	B177	Y0
	# ba79b1	K0

容易理解：色彩的含义与来源等

① **色彩的含义**：木槿是一种柔和的紫色调，颜色淡雅，带有一种清新和宁静之美，常让人联想到花瓣中的淡紫色调。

② **色彩的来源**：木槿得名于木槿花的颜色。木槿花是一种美丽的花卉，其花朵可以呈现出多种颜色，包括粉红色、淡紫色和白色等，而木槿色通常指的是淡紫色，这种颜色在中国传统文化中与美丽、高雅和清新的形象相关联。

③ **相关诗词**：在《诗经》中，舜华指的是木槿花，"有女同车，颜如舜华。将翱将翔，佩玉琼据。彼美孟姜，洵美且都"，这里是对木槿花的赞美，将姑娘比作木槿花，美丽、优雅又大方。另外，南宋著名诗人刘克庄在《五和》中写道：

"晓露自开木槿花，春风不到枯松株。"

★ 专家提醒 ★

　　舜华，即木槿花。相传舜帝特别喜爱木槿花，对其爱护有加，因此木槿仙子取名为舜华。木槿花绽放于晨曦，傍晚即凋谢，在短暂的生命里散发着迷人的芬芳，如绚烂的芳华，这才是舜华名字的真正寓意。

　　④ **文化象征**：木槿被视为典雅和婉约的象征，它在传统文化和服装设计中常用于强调女性的柔美和优雅，在艺术、时尚和室内设计领域中，可以传达出温柔、宁静和优雅之感。

　　⑤ **色彩应用**：木槿常用于服装、艺术、时尚、室内设计等领域，这种淡紫色调常用于女性服装，如连衣裙、礼服、围巾和其他时尚单品。

★ 专家提醒 ★

　　木槿是婚礼和庆典中常见的色彩之一，它被用来装饰婚礼场地，如花卉、装饰品和婚礼礼品，以传达出浪漫和温柔的情感。

扩展学习：相近色的色值、色块

①		②		③		④	
R152	C52	R186	C38	R208	C26	R225	C17
G51	M91	G70	M81	G126	M60	G163	M45
B138	Y13	B170	Y0	B197	Y0	B216	Y0
# 98338a	K0	# ba46aa	K0	# d07ec5	K0	# e1a3d8	K0

配色方案：双色 / 三色 / 四色组合

双色配色	三色配色	四色配色
R186 G121 B177	R186 G121 B177	R186 G121 B177
	R200 G242 B175	R241 G176 B191
R236 G251 B182	R255 G250 B185	R196 G222 B169
		R231 G238 B180

调色运用：木槿的应用案例

　　木槿色在化妆品领域也十分常见，如口红、眼影和指甲油，我们都能看到木槿这种淡紫色调，它适合日常妆容，也可以作为特殊场合的点缀。

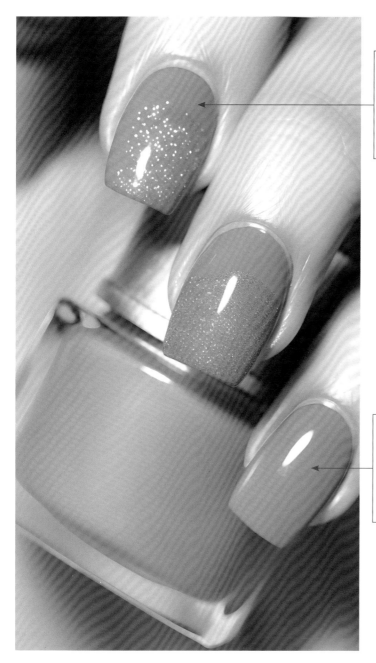

① 木槿色的指甲油可以与金色、银色、白色等颜色相搭配，以获得多样的视觉效果，使美甲显得更时尚。

② 木槿色的指甲油能给人一种温柔、浪漫的感觉，可以创造出一种迷人的效果，能为指甲增添亮点。

6.5　青莲

　　青莲是一种紫莲花色，印度人认为青莲具有伟人眼睛的特征，所以用来形容佛的眼睛，它在佛教中具有特殊的宗教意义。

明确掌握：青莲的颜色参数值

	R110	C68
	G49	M90
	B142	Y0
	# 6e318e	K0

容易理解：色彩的含义与来源等

　　① **色彩的含义**：青莲色也称为莲青色，是指略带蓝色的紫莲花色，在佛教中是一种代表信仰的颜色，象征着洁净和修行。此外，青莲色在清代也是贵族阶层流行的服装颜色之一，并且在清代建筑装饰的彩绘中经常被使用。

　　② **相关诗词**：李白号称"青莲居士"，并写下了许多与青莲相关的诗句。他在《僧伽歌》中写道："戒得长天秋月明，心如世上青莲色。意清净，貌棱棱。"在《陪族叔当涂宰游化城寺升公清风亭》中写道："了见水中月，青莲出尘埃。"在《与元丹丘方城寺谈玄作》中写道："清风生虚空，明月见谈笑。怡然青莲宫，永愿恣游眺。"

★ 专家提醒 ★

青莲与"清廉"发音相近，再加上宋代周敦颐的《爱莲说》中赞美莲花"出淤泥而不染，濯清涟而不妖"的品质，使青莲成为清正廉明的象征，它备受人们喜爱，也被用来寓意高尚的品德。

③ **文化象征**：青莲色在佛教中代表洁净和纯净，象征着摒除尘垢，追求内心的纯净与超凡，这种颜色与佛教修行和宗教信仰紧密相连，提醒人们关注内心的精神成长。

④ **色彩应用**：青莲色的应用领域涵盖了宗教、服装、室内装饰、艺术和文化传统等领域，用于表达纯净和高贵的品质。

★ 专家提醒 ★

在古代文学作品中，莲青色常用于描写年轻的女性服饰，《红楼梦》里用在薛宝钗身上。在《红楼梦》第四十九回："薛宝钗穿一件莲青斗纹锦上添花洋线番耙丝的鹤氅。邢岫烟仍是家常旧衣，并没避雨之衣。"

扩展学习：相近色的色值、色块

①		②		③		④	
R81	C86	R111	C72	R142	C63	R175	C51
G3	M100	G28	M95	G57	M82	G96	M68
B122	Y35	B155	Y0	B187	Y0	B217	Y0
# 51037a	K1	# 6f1c9b	K0	# 8e39bb	K0	# af60d9	K0

配色方案：双色 / 三色 / 四色组合

双色配色	三色配色	四色配色
R110 G49 B142	R110 G49 B142	R110 G49 B142
	R142 G110 B49	R172 G53 B118
R139 G62 B180	R49 G142 B110	R151 G198 B61
		R210 G212 B66

调色运用：青莲的应用案例

　　青莲色在佛教寺庙、道观及其他宗教场所的装饰中应用广泛，用于表达洁净和宗教信仰的主题，营造出一种内省和冥想的状态，适合宗教场所平和的氛围。

① 青莲色能赋予空间一种宁静、平和的氛围，有助于信徒更好地集中精神，进行冥想和祈祷。

② 浅棕色是一种自然的中性色，与大地和木材的颜色相近，它能给人一种温馨、舒适和自然的感觉，与青莲色搭配在一起，有助于营造宗教场所亲近自然的氛围。

丁香色

6.6　丁香色

丁香色属于紫色系，在紫色中是浓度最浅的一种颜色，自带淡雅气质，在文学作品中具有高洁、美丽和哀婉的形象。

明确掌握：丁香色的颜色参数值

	R193	C27
	G161	M41
	B202	Y0
	#c1a1ca	K0

容易理解：色彩的含义与来源等

① 色彩的含义：丁香色呈现一种淡紫色调，其中还带有一丝浅白，色彩娇柔且淡雅。在明清时期，丁香色常用于女性服饰，不会显得过于老气，端庄大气且又很衬肤显白嫩，同时也是浪漫的色彩。

② 色彩的来源：丁香色源于丁香花的颜色，丁香花原产于中国北部，拥有超过 1000 年的栽培历史，是中国的名贵花卉之一。丁香花开于春季，因其具有芳香的特点而得名，是著名的庭园花木。丁香开花茂盛，花色淡雅，香气宜人，它极易栽培和生长，因此在园林中得到了广泛栽培和应用。

③ **相关诗词**：唐代诗人李商隐在《代赠二首·其一》中写道："芭蕉不展丁香结，同向春风各自愁。"唐代诗人冯延巳在《醉花间·独立阶前星又月》中写道："独立阶前星又月，帘栊偏皎洁。霜树尽空枝，肠断丁香结。"中国五代十国时期的南唐皇帝李璟在《摊破浣溪沙·手卷真珠上玉钩》中写道："青鸟不传云外信，丁香空结雨中愁。"

★ 专家提醒 ★

丁香花未开之时，花蕾宛如绳结，因此也被称为丁香结，古代诗人常用它来表达忧愁的思绪。

④ **文化象征**：在古诗词中，丁香常常象征忧愁、相思和难以解开的心结。这是因为丁香花在未开放时，花朵形状酷似一个紧紧握住的小拳头，好像是将内心的感情和痛苦紧紧锁在花芯里，因此成了表达这些情感的象征。

⑤ **色彩应用**：在时尚和室内装饰领域，丁香色用于家居织物、花卉印花、壁纸等，以营造出温馨和浪漫的氛围。此外，丁香色在艺术作品和手工艺品中常用于表达情感，具有象征意义。

扩展学习：相近色的色值、色块

①		②		③		④	
R146	C52	R173	C39	R198	C27	R224	C15
G108	M64	G141	M49	G164	M41	G201	M25
B157	Y18	B182	Y11	B207	Y1	B231	Y0
# 926c9d	K0	# ad8db6	K0	# c6a4cf	K0	# e0c9e7	K0

配色方案：双色 / 三色 / 四色组合

双色配色	三色配色	四色配色
R193 G161 B202	R193 G161 B202	R193 G161 B202
R231 G183 B204	R231 G183 B204	R231 G183 B204
	R179 G167 B206	R220 G242 B191
		R248 G252 B199

调色运用：丁香色的应用案例

　　丁香色的古装服饰适合多种场合，如古装婚礼、文化活动和戏剧演出等，丁香色在一些现代婚礼场景中也常作为主色调，体现新娘的纯洁、打造婚礼的浪漫氛围。

① 在古装服饰中应用丁香色，可以展现女性柔美的一面，可以打造出一种浪漫、典雅的视觉效果。

② 丁香色的柔和与淡雅赋予了服饰一种优雅的气质，使人联想到淡淡的花香意境，可以展现女性的温柔和婉约，为角色增色不少。

第 7 章　中国褐

　　褐色，又称为棕色，是一种中性的深色，它的色调类似于树皮、土壤和树木的颜色。褐色是混合了红色、绿色和蓝色的暗色，在中国传统文化中与自然、土地、坚实、稳重等元素相关联。本章主要讲解中国褐的几种相关色彩，如檀褐、驼褐、枣褐、苏方、木兰及爵头等。

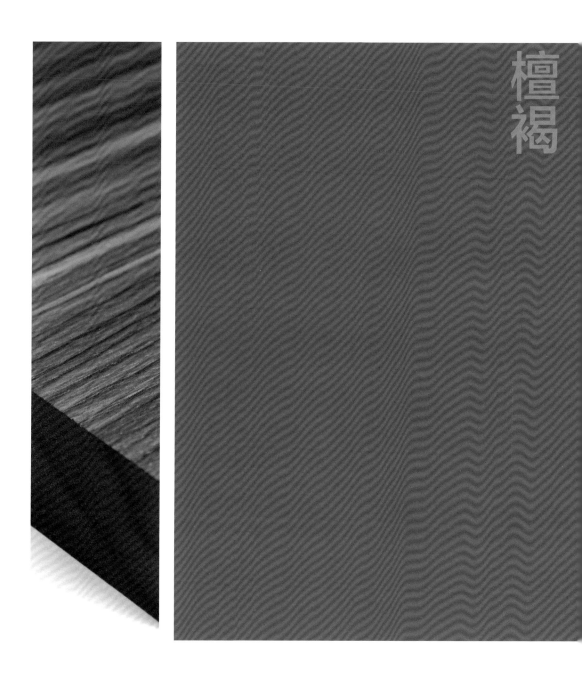

檀
褐

7.1　檀褐

　　檀褐是一种温暖的褐色，具有深沉、饱和的外观，它与深棕色或巧克力色相似，但更有光泽感。

明确掌握：檀褐的颜色参数值

	R148	C50
	G86	M75
	B53	Y90
	# 945635	K0

容易理解：色彩的含义与来源等

① **色彩的含义**：檀褐，从字面上看，檀指乔木，褐指褐色，因此也称为檀木褐色，是一种暖色调的深褐色。

② **色彩的来源**：檀褐，得名于檀木——一种高贵的木材，具有独特的芳香和坚硬的质地。陶宗仪曾写道："檀褐，用土黄入紫花合。"

★ 专家提醒 ★

明朝的官阶以服饰的颜色来区分，一品至四品绯袍，五品至七品青袍，八品、九品绿袍，未入流檀褐绿袍。

③ **相关诗词**：《元史·舆服》中记载："（木辂）顶轮平素面夹用檀褐纻丝。盖之四周垂流苏八，饰以五色绒线结网五重，金涂铜钹五，金涂木珠二十五。"《碎金》中记载："褐：金茶褐、秋茶褐、酱茶褐、沉香褐、鹰背褐、砖褐、豆青褐、葱白褐、枯竹褐、珠子褐、迎霜褐、藕丝褐、茶绿褐、葡萄褐、油粟褐、檀褐、荆褐、艾褐、银褐、驼褐。"

④ **文化象征**：檀褐色在文化象征上，强调了传统、尊贵、虔诚、温暖和高雅等，它在不同的文化和场合具有多重意义，传达了与这些特征相关的信息。

⑤ **色彩应用**：檀褐常用于家具、木质摆件、宗教器物和工艺品雕刻。檀木的深褐色与红色或紫色的花纹交织在一起，能产生出独特的纹理和颜色效果，因此檀褐也被用来描述这种木材的颜色。

★ 专家提醒 ★

檀褐被视为一种高贵的颜色，它与宫廷、寺庙和文化遗产相关，这种颜色经常在古代建筑、宫殿和佛寺的装饰中使用，以展现尊贵和庄严。

扩展学习：相近色的色值、色块

①		②		③		④	
R109	C54	R127	C51	R154	C46	R177	C38
G49	M84	G65	M80	G92	M71	G124	M58
B17	Y100	B32	Y100	B59	Y83	B96	Y62
# 6d3111	K35	# 7f4120	K23	# 9a5c3b	K7	# b17c60	K0

配色方案：双色 / 三色 / 四色组合

双色配色	三色配色	四色配色
R148 G86 B53	R148 G86 B53	R148 G86 B53
	R148 G134 B53	R40 G66 B97
R202 G155 B130		R75 G129 B46
	R148 G53 B67	R96 G45 B17

调色运用：檀褐的应用案例

檀褐是一种温暖、舒适的颜色，这种色调的家具在视觉上会呈现出温馨、高贵和经典的效果，适合中式、简约的装饰风格，它通过木质材质散发出来的质感，为家居环境带来了高雅的氛围。

① 檀褐是一种中性色，易于与其他的颜色搭配，例如与浅色或深色的墙壁、地板、装饰品和配饰搭配在一起，能给人一种亲切和舒适感。

② 檀褐与木质家具相得益彰，可以突出木材的天然质感，这种颜色使木质纹理更加醒目，增强了家具的视觉吸引力。

驼
褐

7.2　驼褐

驼褐是一种类似于骆驼皮毛的中性色调，这种褐色基调与土地、大地相关联。在色彩搭配中，驼褐主要用来平衡其他鲜艳或复杂的颜色。

明确掌握：驼褐的颜色参数值

	R120	C55
	G80	M70
	B52	Y85
	＃785034	K20

容易理解：色彩的含义与来源等

①　**色彩的含义**：驼褐的深度介于浅褐色和深褐色之间，它不是非常浅的棕色，也不是很深的褐色，而是一种适度深沉的色调，这种中等深度赋予了驼褐稳重和坚实的特点。

②　**色彩的来源**：驼褐最早是指驼毛织成的衣物颜色，《唐六典》中记载："夏州角弓，盐州盐山，会州驼褐。"这里是指甘肃靖远地区盛产这种驼褐色的衣物。在孙光宪的《北梦琐言》中，也有记载："宴于寿春殿，茂贞肩舆，衣驼褐，入金銮门，易服赴宴。咸以为前代跋扈，未有此也。"

③ **相关诗词**：宋代诗人陈与义在《纵步至董氏园亭三首》中写道："客子今年驼褐宽，邓州三月始春寒。帘钩挂尽蒲团稳，十丈虚庭借雨看。"宋代诗人舒岳祥在《十村绝句》中写道："春风淰淰欺驼褐，客思翛翛著柳黄。"

④ **文化象征**：在古代，驼褐是一种衣物的颜色，是一种中性而稳重的色彩，具有自然与坚韧、朴实与稳重的文化象征意义。

⑤ **色彩应用**：驼褐色常用于服装、家具、室内装饰及佛教用品中。

★ 专家提醒 ★

驼褐在各种装饰、设计和时尚场合中都有广泛的适应性，既可以作为主色调，又可以作为辅助色调使用，适合不同的风格和氛围。

扩展学习：相近色的色值、色块

①		②		③		④	
R85	C60	R108	C56	R131	C54	R159	C46
G43	M82	G63	M76	G91	M67	G124	M55
B14	Y100	B31	Y99	B64	Y78	B99	Y62
# 552b0e	K47	# 6c3f1f	K32	# 835b40	K13	# 9f7c63	K1

★ 专家提醒 ★

驼褐的相近色还有椒褐（R114、G69、B58；C55、M75、Y75、K25；#72453a）、荆褐（R144、G108、B74；C50、M60、Y75、K5；#906c4a）、明茶褐（R158、G131、B104；C45、M50、Y60、K0；#9e8368）和露褐（R189、G130、B83；C30、M55、Y70、K0；#bd8253）。

配色方案：双色 / 三色 / 四色组合

双色配色	三色配色	四色配色
R120 G80 B52	R120 G80 B52	R120 G80 B52
R33 G75 B69	R182 G160 B20	R222 G106 B8
	R222 G106 B8	R210 G175 B166
		R213 G200 B150

调色运用：驼褐的应用案例

驼褐是一种经典的服装色彩，不受季节和流行的限制，它适用于各个季节和年龄段，因此是一种经久不衰的服装色彩，在针织衫和正装中比较常见。

① 驼褐色的针织衫适合各种肤色，也很容易与其他颜色搭配，展现出一种庄重、经典和时尚的形象。

② 驼褐色的针织衫长裙给人一种温暖感，能创造出一种时尚而简约的穿衣风格，它既适合在日常生活中穿着，也可以在重要场合展现时尚品位。

枣褐

7.3　枣褐

枣褐类似于枣子的颜色，具有吉祥的象征意义，它不像鲜艳的红色那么强烈，也不像深色调的色彩那样显得沉闷，该色调在中国传统文化中被广泛使用。

明确掌握：枣褐的颜色参数值

	R85	C60
	G46	M80
	B30	Y90
	# 552e1e	K45

容易理解：色彩的含义与来源等

① **色彩的含义**：枣褐，一种深红或褐红的色调，色彩较深沉，在视觉上给人一种厚重感，具有稳重和成熟的特质。

② **色彩的来源**：枣褐，源于枣树果实的颜色，近似于红褐色，呈现出的外表饱满而鲜艳。在古代，人们常用枣褐代表服饰的颜色，在《元史·舆服志》中，有这样的记载："（天子质孙）服大红、绿、蓝、银褐、枣褐、金绣龙五色罗，则冠金凤顶笠，各随其服之色。"

③ **相关诗词**：在《居家必用事类全集》中，这样记载："染枣褐，以十两

帛为率。苏木四两，明矾一两为细。用矾熬色，染法皆与小红一体。至下了头汁时，扭起，将汁煨热。下绿矾不可多了，当旋旋看颜色深浅却加。多则黑，少则红，务要得中。"

★ 专家提醒 ★

《居家必用事类全集》是我国古代一部民间日用百科全书性质的通书，这本书未署著撰人的姓名，它包含大量关于日常生活、家庭管理和各种实用技巧的信息，被认为是古代百科全书的一种。

④ **文化象征**：枣褐色象征着丰富、繁荣、吉祥和长寿，枣树在中国文化中被视为吉祥的象征，其果实丰硕，寓意着家庭的繁荣和幸福。因此，枣褐色经常在婚礼、新春和其他庆典场合中使用，以祝愿美满幸福的生活。

⑤ **色彩应用**：枣褐是中国古代宫廷服饰一种重要的颜色，代表着皇家的威严和尊贵，枣褐色在中国传统绘画、书法、服饰和装饰中都有广泛的应用。

★ 专家提醒 ★

在绘画中，枣褐色常用于描绘山水、花鸟等元素，为作品增添了浓郁的中国传统文化氛围。

扩展学习：相近色的色值、色块

①		②		③		④	
R59	C66	R101	C58	R133	C50	R164	C43
G22	M88	G57	M78	G70	M78	G94	M72
B7	Y99	B38	Y89	B44	Y91	B66	Y78
# 3b1607	K62	# 653926	K35	# 85462c	K19	# a45e42	K4

配色方案：双色 / 三色 / 四色组合

双色配色	三色配色	四色配色
R85 G46 B30	R85 G46 B30	R85 G46 B30
	R85 G108 B53	R169 G88 B36
R255 G242 B0	R219 G157 B104	R158 G36 B40
		R148 G123 B105

调色运用：枣褐的应用案例

在不同的情境下，枣褐色呈现出来的效果有所不同，它可以营造出温馨、舒适、传统的氛围，适合用于室内装饰、庆典场合和艺术创作。此外，枣褐色还能够传递出稳重、成熟和尊贵的感觉，适合用于高档的服装和室内设计。

① 在室内装饰中，枣褐色常与传统或古典风格相结合，能为空间增添典雅和庄重感，这使它成为豪华酒店、宴会厅和高档餐厅的常用装饰色彩之一。

② 枣褐色的室内装饰可以为房间增添温馨和舒适感，适合用于传统、经典和温馨的装饰风格，这种色调还有助于控制室内光线，为居住空间带来了宜人的氛围。

苏方

7.4　苏方

　　苏方，也称为苏木、苏枋、苏芳，其字面意思是红色的树木，生长在东南亚地区，是一种多用途的材料，既可以用于染色，又可以用于药材。

明确掌握：苏方的颜色参数值

	R129	C55	
	G71	M80	
	B76	Y65	
	#81474c	K10	

容易理解：色彩的含义与来源等

① **色彩的含义**：苏方，一种饱和度较高的红色，但这种红色中带有一些微妙的褐色或深紫色调，使得苏方给人一种更加深沉和内敛的感觉。

② **色彩的来源**：苏方是一种古老的染料，可以染成红色，源自东南亚地区，主要产自今天的柬埔寨、老挝、越南、泰国等国家，它在中国的历史上有着广泛的应用。西晋学者崔豹在《古今注》中写道："苏枋木，出扶南林邑外国。取细破，煮之以染色。"

★ 专家提醒 ★

为了制备苏方染料，苏木树会被切成细碎的木条，然后用水浸泡，提取出苏木素。这一过程可以生产出深红色的染料，可用于染红织物、纸张和皮革等。

③ **相关诗词**：唐代诗人顾况在《上古之什补亡训传十三章》中写道："苏方之赤，在胡之舶，其利乃博。"李时珍在《本草纲目》中写道："海岛有苏方国，其地产此木，故名。今人省呼为苏木尔。"

④ **文化象征**：苏方的深红色调传达出一种内敛和高贵的情感，与传统的中国红相比，更具独特的沉稳和高雅，象征着吉祥与美好。由于苏方的色调较深沉，它还象征着坚韧和内省，在中国文化中，坚韧和内省被视为美德，强调了个体的毅力和内心的力量，代表了不畏艰难，勇于迎接挑战。

⑤ **色彩应用**：在中国的文化传统中，苏方一直扮演着重要角色，在服饰和装饰方面应用广泛；在宗教仪式中，苏方常用于装饰寺庙、神龛和祭祀用品，象征着吉祥和祝福；在中国传统节日和庆典中也有广泛应用，可用来装点节日气氛。

★ 专家提醒 ★

苏方在传统的汉服、旗袍等服装上都能够展现其高贵和典雅的一面。

扩展学习：相近色的色值、色块

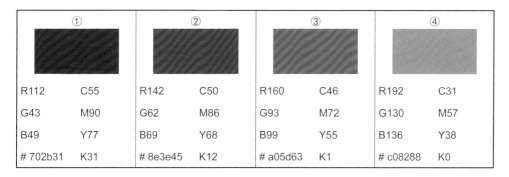

①		②		③		④	
R112	C55	R142	C50	R160	C46	R192	C31
G43	M90	G62	M86	G93	M72	G130	M57
B49	Y77	B69	Y68	B99	Y55	B136	Y38
# 702b31	K31	# 8e3e45	K12	# a05d63	K1	# c08288	K0

配色方案：双色 / 三色 / 四色组合

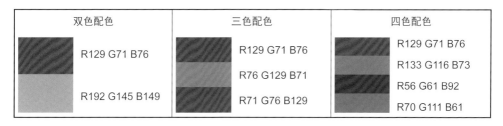

双色配色	三色配色	四色配色
R129 G71 B76	R129 G71 B76	R129 G71 B76
R192 G145 B149	R76 G129 B71	R133 G116 B73
	R71 G76 B129	R56 G61 B92
		R70 G111 B61

调色运用：苏方的应用案例

苏方能赋予服饰高贵和典雅的气质，穿着苏方色的服饰能让人显得庄重和高贵，适合正式场合和重要活动。

① 苏方色的皮带可以展示穿戴者独特的品位和个性，可以为服装增添一抹鲜艳的色彩，苏方色与其他的颜色也很好搭配，能给人眼前一亮的感觉。

时尚的皮带

② 苏方是一种引人注目的颜色，将苏方色应用于鞋子，可以吸引人们的视线，凸显穿着者的气质和时尚感。

舒适的鞋子

木兰

7.5　木兰

在一些佛教文献和古代文学作品中，木兰色经常被提及，用来形容僧侣的服饰，我们在古装电视剧或电影中也经常可以看到这种颜色的僧袍。

明确掌握：木兰的颜色参数值

	R102	C60
	G43	M90
	B31	Y100
	# 662b1f	K30

容易理解：色彩的含义与来源等

① **色彩的含义**：木兰是僧服的一种常用颜色，赤色中略带一点黑色，属于褐色系，又被称作乾陀色。

② **色彩的来源**：木兰色来源于西蜀地区的木兰树皮，其颜色是一种赤黑色，常用于制作僧侣服饰。根据《摩诃僧祇律》中的记载，"木兰色，谓西蜀木兰，皮可染作赤黑色。古晋高僧多服此衣。今时海黄染绢，微有相涉。北地浅黄，定是非法"。木兰树皮可以将僧袍染成赤黑色，许多晋代的高僧都穿着这种颜色的僧袍。

★ 专家提醒 ★

佛家追求谦卑，一般不使用青、赤、黄、白、黑这5种正色作为服饰颜色，而是选择非正色，

如黑色和木兰色。

唐代高僧道宣在《四分律删繁补阙行事钞》中也提到了木兰树皮，大意为"我曾亲眼见到蜀郡的木兰树皮，它是赤黑色的，颜色鲜艳，适合染色，并且微微散发出香气，因此也用于制作香料，正如圣贤所言"。

③ **相关诗词**：东晋国子助教陆翙在《邺中记》中写道："虎出时，以此扇挟乘舆。又有象牙桃枝扇，或绿沉色，或木兰色，或作紫绀色，或作郁金色。"宋代诗人文同在《宿超果山寺》中写道："山僧见余喜，颠倒披乾陀。"

★ 专家提醒 ★

木兰色也被称为乾陀色，古代诗人在很多诗词中也提到了乾陀色，它源于乾陀罗树的树皮，可以用于染色。

④ **文化象征**：木兰色在中国文化中通常与谦卑、虔诚、超脱世俗有关，使用木兰色的僧服，示意僧侣超脱物质世界，对纯净的追求。

⑤ **色彩应用**：木兰色的应用主要与宗教、佛教有关，用于表达虔诚的信仰。无论是在服装、室内装饰还是在艺术中，木兰色都可以给人带来一种平静的心理感受。

扩展学习：相近色的色值、色块

①		②		③		④	
R77	C60	R113	C55	R139	C51	R166	C43
G23	M92	G58	M81	G81	M74	G110	M64
B12	Y100	B47	Y82	B69	Y72	B98	Y59
# 4d170c	K54	# 713a2f	K29	# 8b5145	K12	# a66e62	K1

配色方案：双色 / 三色 / 四色组合

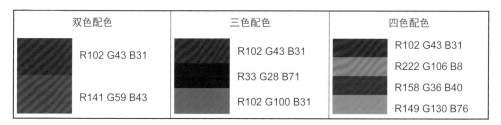

双色配色	三色配色	四色配色
R102 G43 B31	R102 G43 B31	R102 G43 B31
	R33 G28 B71	R222 G106 B8
R141 G59 B43		R158 G36 B40
	R102 G100 B31	R149 G130 B76

调色运用：木兰的应用案例

在佛教中，僧侣的袈裟通常采用木兰色，以象征谦卑和虔诚，这种颜色在宗教仪式和庄严场合的服饰中也有应用。

① 当僧侣穿着木兰色的僧服时，能给人留下一种虔诚和专注于精神修行的印象，这有助于营造一种内省的氛围，提醒僧侣保持虚心、不争、平和的心态。

② 木兰色与土黄色都属于宁静和谦卑的色调，搭配在一起十分和谐，将它们组合在一起强调了庄重和宁静，可以让人们感受到宗教仪式的庄严性。

7.6　爵头

爵头，即红色中微微带黑的颜色，外观呈深红或暗红色，与雀鸟头部的颜色相似。

明确掌握：爵头的颜色参数值

	R99	C55
	G18	M100
	B22	Y100
	# 631216	K40

容易理解：色彩的含义与来源等

① 色彩的含义：爵头，中国传统文化中一种独特的暗红色调，在古代的宫廷仪式、冠冕和宴会中得到了广泛应用。

② 色彩的来源：爵头来源于古代仪仗服饰使用的颜色，最早出现在《仪礼·士冠礼》中，描述了爵头的服饰："爵弁服：纁裳，纯衣，缁带，韎韐。"制作爵头这种色彩的颜料经过多次研磨和混合，才能达到特定的色彩效果。爵就是雀，因其颜色恰似雀鸟头部的颜色，因此而得名。

★ 专家提醒 ★

在古代,《仪礼·士冠礼》不仅适用于"士",也适用于包括天子、诸侯在内的一切贵族。

③ **相关诗词**：清代王用臣在《幼学歌》中写道："爵象爵头足象爪,卣为中樽用于庙。"

④ **文化象征**：爵头作为一种庄重而典雅的色调,强调了权威、仪式和尊贵,它承载了悠久的历史和文化传统。

★ 专家提醒 ★

在古代,贵族男子 20 岁成年以后,会择吉日行冠礼,强调男子成年对于家族和社会的重要性,明确君臣、父子的社会责任。礼仪中会加冠 3 次,戴爵头色冠的礼服足以达到高级别,堪与祭祀仪式中的礼服相媲美。

⑤ **色彩应用**：在古代,爵头色常用于男子成人礼服饰。在现代,爵头色也常出现在盛大婚礼、重要宗教仪式等场合。

扩展学习：相近色的色值、色块

①		②		③		④	
R78	C59	R123	C51	R149	C47	R162	C45
G5	M100	G38	M94	G56	M89	G92	M73
B9	Y100	B42	Y86	B60	Y76	B95	Y57
# 4e0509	K55	# 7b262a	K27	# 95383c	K12	# a25c5f	K1

配色方案：双色 / 三色 / 四色组合

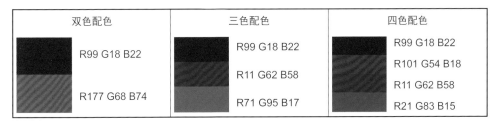

双色配色	三色配色	四色配色
R99 G18 B22	R99 G18 B22	R99 G18 B22
	R11 G62 B58	R101 G54 B18
R177 G68 B74	R71 G95 B17	R11 G62 B58
		R21 G83 B15

★ 专家提醒 ★

爵头的双色配色,采用的是相近色的配色方案;三色配色采用的是分裂补色配色方案;四色配色采用的是矩形配色方案。

调色运用：爵头的应用案例

将爵头色应用于中式家具，可以打造具有中国传统特色的室内环境，使家具更有文化价值，显得雍容华贵，增加室内空间的高贵感。

① 在中式风格的室内设计中，选用爵头色的木床，可以使卧室充满历史感和文化氛围，适合那些喜欢中式传统家居风格的人。

② 在爵头色的木床上，搭配浅色的床上用品，可以给人一种清爽和舒适的视觉感受。

第8章　中国黑白色

黑白色在中国传统文化中与阴阳哲学密切相关，白色象征着纯洁、清晰和无瑕，它在婚礼和葬礼中常见，分别表示新生和去世；黑色则与悼念和丧礼相关，但也代表了权威和神秘。本章主要讲解中国黑白色的几种相关色彩，如漆黑、相思灰、月白、浅云、银白及二目鱼等。

8.1 漆黑

漆黑的色彩特征可用一个词来概括——深沉，它是一种极为深邃和饱满的黑色，在视觉上显得非常浓郁，类似于黑豆的色彩。

明确掌握：漆黑的颜色参数值

		R20	C90
		G23	M87
		B34	Y71
		# 141722	K61

容易理解：色彩的含义与来源等

① **色彩的含义**：漆黑是一种非常浓郁的黑色，色调鲜明，在光线照射下具有明显的光泽和强烈的反光，给人一种稳重、经典的感觉。"漆黑"一词常用来表达夜晚的景象，暗示着大自然的神秘、深邃。

② **色彩的来源**："漆黑"这个色名来源于漆树汁液的颜色，呈黑色，它是中国古代一种重要的天然色料和工艺漆料，用于涂装器物、家具、雕刻和其他工艺品，具有防潮、防腐的功效，反映了古代人们对天然材料的充分利用。

③ **相关诗词**：宋代诗人陆游在《夜坐闻湖中渔歌》中写道："短檠油尽固

自佳，坐守一窗如漆黑。"宋代诗人苏轼在《赠潘谷》中写道："布衫漆黑手如龟，未害冰壶贮秋月。"唐代散文家孙樵在《祭梓潼神君文》中写道："涷雨如泣，滑不可陟，满眼漆黑，索途不得。"

④ 文化象征：漆黑色在中国传统文化中承载了丰富的象征意义，通常被视为一种神秘的颜色，也代表着权力和尊贵，还暗示着悲伤和哀思，常用来表达哀悼和忧伤之情。我们在葬礼和丧葬仪式中，经常可以看到黑色的缎带装饰，表达对逝者的尊重和悼念，因此漆黑色也与生死和轮回有关。

★ 专家提醒 ★

漆黑色是一种引人入胜的色彩，深邃、神秘、尊贵、悲伤等多重象征意义使其在中国传统文化中扮演着重要的角色，这种色彩不仅在视觉上具有吸引力，还富有文化内涵，反映了古代中国人对于宇宙、权力和生命的深刻思考。

⑤ 色彩应用：漆黑色在中国传统工艺品中经常出现，中国漆器是闻名世界的工艺品，漆器通常使用漆黑色作为基础颜色，然后点缀其他的颜色作为装饰，这种技艺在漆器、木雕和瓷器制作中都有广泛应用。

扩展学习：相近色的色值、色块

①		②		③		④	
R25	C93	R53	C81	R69	C79	R98	C70
G31	M90	G55	M76	G73	M71	G102	M61
B52	Y63	B63	Y65	B87	Y56	B115	Y48
# 191f34	K48	# 35373f	K37	# 454957	K19	# 626673	K3

配色方案：双色 / 三色 / 四色组合

双色配色	三色配色	四色配色
R20 G23 B34	R20 G23 B34	R20 G23 B34
		R112 G41 B3
R229 G0 B13	R229 G0 B13	R242 G100 B1
	R255 G242 B0	R191 G169 B11

调色运用：漆黑的应用案例

　　在装饰和家具制作方面，漆黑色通常用在精美的家具和漆器上，这种颜色的高光泽度使其成为制作家具和漆器的理想选择，漆黑的色调赋予了这些物品奢华和高贵的外观，使其看起来更加豪华。

① 漆器在灯光的照射下能反射出令人陶醉的光泽感，为物品增添了奢华感，而且经过多次叠加涂层，使其表面坚硬耐用。

② 黄色和黑色是一种鲜明的对比色，黄色的明亮与黑色的深沉形成了强烈的反差，使花纹更加突出。这种对比增加了视觉吸引力，使漆器更加引人注目。

漆黑色在抽象绘画和情感表达方面特别有用，在这幅工笔绢画中，漆黑色与其他颜色之间的对比都非常强烈，任何与漆黑色相结合的颜色、图案或元素都会非常显眼，这可以用来突出绘画中的特定元素或重要细节，增加视觉冲击力。

相
思
灰

8.2　相思灰

相思灰，亦指水天相接的那一片灰。五代十国的李煜在《长相思·一重山》中写道："一重山，两重山，山远天高烟水寒，相思枫叶丹。"大意为"一重又

一重，重重叠叠的山，山远天高又冷又寒，思念却像火焰般的枫叶一样"。

明确掌握：相思灰的颜色参数值

	R95	C68
	G92	M61
	B81	Y67
	# 5f5c51	K15

容易理解：色彩的含义与来源等

① **色彩的含义**：相思灰是一种深灰色调，常用来表达深邃、忧郁、多愁善感的情感，常见的徽派建筑的门楼和青瓦上，就是用的这种相思灰色调。

② **色彩的来源**：相思灰出自唐代诗人李商隐的《无题·飒飒东风细雨来》："春心莫共花争发，一寸相思一寸灰。"大意为"一颗春心切莫和春花争荣竞发，因为寸寸相思都化成了灰烬"，表达了女主人追求爱情到最终希望幻灭的绝望痛苦之情。

③ **相关诗词**：唐代诗人韦应物在《秋夜二首》中写道："岁晏仰空宇，心

事若寒灰。"唐代诗人贯休在《山居诗二十四首》中写道："愦甚嵇康竟不回，何妨方寸似寒灰。"宋代诗人周邦彦在《虞美人·正宫》中写道："金炉应见旧残煤。莫使恩情容易、似寒灰。"

④ **文化象征**：在中国和其他文化的古典文学作品中，相思灰常用来描绘诗人、文人的忧郁情感，以及他们对爱情和人生的深刻思考；在绘画和艺术作品中，相思灰常用来创造抽象或富有情感的作品，它可以传达出画家或艺术家的情感和内心世界。

⑤ **色彩应用**：相思灰常用于文学作品、艺术绘画、黑白摄影、服装配饰、室内装饰及宗教仪式中，用来表达忧郁、思念、多愁善感的内心情绪。

★ 专家提醒 ★

　　画家经常使用相思灰来创作沉郁和抒情的作品，这种颜色可以传达情感的复杂性，使观众沉浸在作品中。

　　相思灰在摄影中也有广泛应用，特别是在黑白摄影中，可以创造出沉静和深刻的影像，给人一种视觉冲击。

扩展学习：相近色的色值、色块

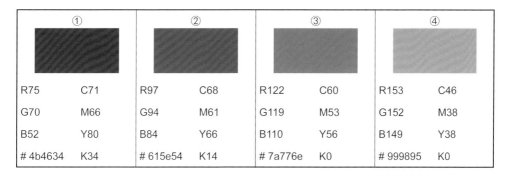

①		②		③		④	
R75	C71	R97	C68	R122	C60	R153	C46
G70	M66	G94	M61	G119	M53	G152	M38
B52	Y80	B84	Y66	B110	Y56	B149	Y38
# 4b4634	K34	# 615e54	K14	# 7a776e	K0	# 999895	K0

配色方案：双色 / 三色 / 四色组合

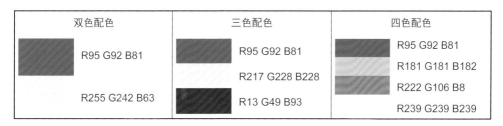

双色配色	三色配色	四色配色
R95 G92 B81	R95 G92 B81	R95 G92 B81
	R217 G228 B228	R181 G181 B182
R255 G242 B63	R13 G49 B93	R222 G106 B8
		R239 G239 B239

调色运用：相思灰的应用案例

相思灰在徽派建筑中有广泛的应用，因为这种颜色与徽派建筑的特点和文化传统相契合，赋予了徽派建筑独特的文化魅力。

① 徽派建筑的屋檐通常会涂成相思灰色调，与传统的黑色木构件相结合，形成了鲜明的对比，增强了建筑的层次感。

② 徽派建筑中的窗棂和窗花也常使用相思灰的木材，这些窗户设计精美，不仅增加了建筑的视觉吸引力，还提供了良好的通风和采光效果。

　　在中国文化中，月白富有浪漫和诗意的色彩。月白大多与中秋节有关，因为中秋节是中国传统节日之一，人们会在这一时刻欣赏明亮的圆月，当月光洒在大地上，映照出月白色的景象，一切显得那么宁静、柔和。

明确掌握：月白的颜色参数值

	R212	C20
	G229	M5
	B239	Y5
	# d4e5ef	K0

容易理解：色彩的含义与来源等

① **色彩的含义**：月白，一种极为淡雅的白色，通常带有微弱的蓝色或灰色调，它具有柔和、清亮和宁静的特征，有时也被形容为"如水洗银"或"如微雾弥漫"，进一步强调了它的柔和与光泽感。

② **色彩的来源**：月白这个色名源于月光下的自然景观，即月光洒在物体上所呈现出来的淡淡的微蓝色。在我国明朝时期，月白出现在衣料上，宋应星在《天工开物》中记载："月白、草白二色，俱靛水微染，今法用苋蓝煎水，半生半熟染。"从月白的染色工艺中可以发现，月白是一种非常浅的淡蓝色。

★ 专家提醒 ★

在清代官服中，月白是一种重要的官服色彩，在秋分月坛祭祀时，皇帝也要穿月白色的朝服。月白不仅出现在服饰上，还出现在笺纸和瓷器上。

③ 相关诗词：杜牧在《猿》中写道："月白烟青水暗流，孤猿衔恨叫中秋。"陆游在《夜汲》中写道："洒渴起夜汲，月白天正青。"赵孟頫在《新秋》中写道："露凉催蟋蟀，月白澹芙蓉。"

④ 文化象征：月白承载了丰富的象征意义，与明亮的月光有关，因此象征着家庭团圆、爱情美满，也代表着宁静的夜晚，月白的柔和光泽给人一种宁静和安心的感觉。许多古代诗词中都描述了月光下的山水景致、花鸟景象，强调了大自然的美和富有诗意的情感。

⑤ 色彩应用：月白色在中国传统绘画、书法、陶瓷和传统服饰等方面都有应用。在绘画中，月白色可以用来描绘山水、花鸟、人物等各种主题，为作品赋予柔美和宁静的感觉。在陶瓷中，月白色常作为瓷器的釉色，创造出典雅的瓷器作品。另外，月白色也常用于传统服饰和丝绸制品，为它们增添了一份古典和高雅的气质。

扩展学习：相近色的色值、色块

①		②		③		④	
R138	C51	R163	C42	R188	C31	R216	C19
G171	M27	G187	M22	G212	M12	G234	M5
B204	Y13	B219	Y7	B231	Y7	B249	Y1
# 8aabcc	K0	# a3bbdb	K0	# bcd4e7	K0	# d8eaf9	K0

配色方案：双色 / 三色 / 四色组合

双色配色	三色配色	四色配色
R212 G229 B239	R212 G229 B239	R212 G229 B239
	R212 G215 B239	R235 G212 B239
R69 G123 B155	R212 G239 B235	R239 G222 B212
		R215 G239 B212

调色运用：月白的应用案例

月白色的笺纸在中国传统文化中有着悠久的历史，在一些传统文化活动、婚礼和重要事件中，使用月白色的笺纸具有文化传承等特殊意义，代表着纯朴和尊重，象征着纯洁与祥和。

① 月白色的笺纸容易与其他颜色、纹理和装饰搭配，具有多样性。

② 月白是一种干净、明亮的色彩，赋予了笺纸纯洁和高雅的外观，它让笺纸看起来不仅清新，还充满了文化气息。

8.4 浅云

浅云，从字面上看是指如天空中挂着的一层薄薄的云，这种色彩极淡，是一种浅蓝基调的银白色，常与自然风景、宁静、纯洁及宜人的氛围相关联。

明确掌握：浅云的颜色参数值

	R234	C10
	G238	M5
	B241	Y5
	# eaeef1	K0

容易理解：色彩的含义与来源等

① **色彩的含义**：浅云，一种浅淡而明亮的颜色，还带有一些淡淡的蓝、灰或绿，看起来清新而纯洁，在中国古代绘画、书法和装饰艺术中，常用来表现大自然的美好、平和。

② **色彩的来源**：浅云来源于古纸的颜色，在元代费著的《笺纸谱》中，有这样的记载："谢公有十色笺：深红、粉红、杏红、明黄、深青、浅青、深绿、浅绿、铜绿、浅云，即十色也。"

③ **相关诗词**：在元代的《居家必用事类全集》中，有这样的记载："浅云笺，用槐花汁、靛汁调匀，看颜色浅深，入银粉炙浆调匀。刷纸、搥法同前。"清代诗人韩氏在《雁字三十首次韵·其一》中写道："小抹淡随寒露立，半横细入浅云笺。"

④ **文化象征**：浅云色代表着纯洁与清新，经常用于表现纯朴、高尚的品质，传递了宁静、平和的情感，这与中国古代文化崇尚宁静与内省的哲学思想有关，这一色彩象征意义使其成为中国传统艺术、文学和装饰中不可或缺的一部分。

⑤ **色彩应用**：浅云常用于室内墙壁、天花板和家具的装饰，营造清新、明亮、宁静的氛围，使空间更加温馨和宜人；在文具、信纸、明信片和印刷品中应用也较多，这一色彩能打造出清爽的视觉效果，适合用于书写和传递信息。

★ 专家提醒 ★

　　浅云在以下这些领域中也有广泛应用，大家可以学习、了解。

　　·在绘画作品中，浅云常用来描绘自然景色，如蓝天、云朵、水面等，表现了人们对大自然之美的追求与感悟。

　　·浅云经常出现在婚礼和庆典的布置中，代表着纯洁、浪漫和宁静，是一种带有美好祝愿的色彩。

　　·在室外环境中，浅云也可用于建筑外立面、庭院、花园和景观设计，为人们创造一个和谐的户外空间。

扩展学习：相近色的色值、色块

①		②		③		④	
R179	C35	R189	C31	R212	C20	R235	C10
G191	M21	G203	M16	G221	M10	G238	M6
B195	Y21	B210	Y15	B225	Y11	B239	Y6
# b3bfc3	K0	# bdcbd2	K0	# d4dde1	K0	# ebeeef	K0

配色方案：双色 / 三色 / 四色组合

双色配色	三色配色	四色配色
R234 G238 B241	R234 G238 B241	R234 G238 B241
	R235 G221 B229	R212 G236 B234
R203 G213 B221	R220 G229 B208	R145 G210 B229
		R78 G147 B166

调色运用：浅云的应用案例

浅云是一种明亮而清新的色彩，能够为室内空间注入轻盈、明朗的气息，特别适合用于卧室、客厅和办公室等需要提高视觉宽敞度的区域。

① 浅云属于浅色调，有扩大空间的视觉效果，能够让小型或狭窄的房间显得更加宽敞，削弱拥挤感，提升居住的舒适度。

② 浅云色的地板可以反射自然光，减少对照明的依赖，它与灰色、淡黄色等色彩搭配，能够为房间增加视觉层次感。

8.5　银白

　　银白是一种明亮而纯净的白色，同时带有一些微弱的银色光泽，常被人们视为纯洁、高贵、庄严和清新的颜色，在银饰品中比较常见。

明确掌握：银白的颜色参数值

	R231	C11
	G229	M10
	B237	Y4
	# e7e5ed	K0

容易理解：色彩的含义与来源等

① **色彩的含义**：银白，字面意思是指类似于银子的颜色，是一种有光泽感的白色，也像冬天刚下的雪的颜色，洁白无瑕。

② **色彩的来源**：银白，银指的是曾经作为货币使用的历史悠久的金属，因其色白，在《说文解字》中将银称为"白金"，人们也将其称为"白银"，银白的色名由此而来。古法银手镯是由极其纯净的白银制成的，具有非常明显的光泽，显示为银白色。

★ 专家提醒 ★

《说文解字》又称为《说文》，是古代文字学家许慎编著的语文工具书，也是世界上最早的字典之一，原书作于汉和帝永元年间，成书于汉安帝建光元年。

③ **相关诗词**：宋代诗人郭祥正在《送陈大夫罢太平守还台》中写道："梨花夺月烂银白，绘盘缕玉江鱼肥。"

④ **文化象征**：银白色是纯洁的象征，具有无瑕和清新之美。在婚礼中，新娘的婚纱通常是银白色的，以象征爱情的纯洁和新生活的开始。在中国传统文化中，银白色也被视为一种吉祥的颜色，能保佑平安吉祥。

⑤ **色彩应用**：银白色常用于银饰品、陶瓷、室内设计和时尚艺术等领域，能给人带来干净、明亮和高雅的氛围。

★ 专家提醒 ★

下面详细介绍银白色的应用领域，大家可以学习、了解。
- 服装设计：银白色常用于高级时装和婚纱设计，象征着高贵和典雅。
- 室内设计：银白色常用于墙壁、家具、窗帘和床上用品等装饰。
- 珠宝首饰：常用于珠宝和首饰的制作。

扩展学习：相近色的色值、色块

①		②		③		④	
R152	C47	R172	C38	R198	C26	R221	C16
G147	M42	G168	M33	G195	M23	G219	M14
B167	Y25	B184	Y20	B208	Y13	B228	Y7
# 9893a7	K0	# aca8b8	K0	# c6c3d0	K0	# dddbe4	K0

配色方案：双色 / 三色 / 四色组合

双色配色	三色配色	四色配色
R231 G229 B237	R231 G229 B237	R231 G229 B237
	R212 G236 B234	R212 G236 B234
		R254 G236 B210
R94 G74 B154	R157 G200 B21	R246 G189 B192

调色运用：银白的应用案例

银白色的陶瓷花瓶是一种多功能的室内装饰品，它不仅适用于各种装修风格，能提供高贵和典雅的外观，增加室内的明亮感，还能与不同类型的植物搭配。

① 银白色的陶瓷花瓶可以搭配各种花卉和植物，无论是鲜花还是干花、绿植，都能与其完美搭配，这种多功能性使其成为室内装饰的常用选择。

② 银白色的陶瓷花瓶具有亚光的表面，可以反射和散发光线，有助于提高房间的明亮度，这种色彩适应不同的室内风格。

8.6 二目鱼

二目鱼，一种淡淡的灰白色，在古代文学作品中是一个带有浓厚文学意象的词汇，它不仅描述了马匹的特征，还常用来比喻出色、稀有、珍贵的人或事物。

明确掌握：二目鱼的颜色参数值

	R223	C15
	G224	M10
	B217	Y15
	# dfe0d9	K0

容易理解：色彩的含义与来源等

① **色彩的含义**：二目鱼，指那些身体被黄色的毛覆盖的马匹，在背部或脊椎上有各种斑纹，同时这些马的两个眼眶周围有白毛，其颜色像极了鱼眼白，这种独特的毛色使这些马匹在视觉上非常引人注目。

② **色彩的来源**：二目鱼指马的毛色，出自《诗经·鲁颂·駉》中的"駉駉（jū）牡马，在坰之野。薄言駉者，有驒有骆。有骝有鱼，以车祛祛。思无邪，思马斯徂"。在这段话中，黄背为骝，有白眼鱼。白眼鱼就是指的二目鱼，二目边上长有鱼眼白色毛的马属于王室之马，非常珍贵。

③ **相关诗词**：在古文《尔雅·释畜》中提到了："二目白，鱼"，其注释为"似鱼目也"。

④ 文化象征：在中国传统文化中，鱼象征着吉祥，寓意为年年有"余"，代表大富大贵、吉祥如意，而二目鱼因其特殊的外观，被视为王室之马，象征着稀有、珍贵、卓越。

⑤ 色彩应用：二目鱼应用主要体现在文学、诗词、绘画、壁画及文化象征方面。另外，在宫廷装饰、文化古迹、徽派建筑和传统节日庆典中，都可以看到与二目鱼相关的颜色、图案和装饰。

扩展学习：相近色的色值、色块

①		②		③		④	
R169	C40	R188	C32	R210	C22	R237	C9
G170	M30	G190	M22	G212	M14	G238	M6
B155	Y39	B173	Y33	B197	Y24	B229	Y12
# a8aa9b	K0	# bcbead	K0	# d2d4c5	K0	# edeee5	K0

★ 专家提醒 ★

在二目鱼的相近色中，还有霜地（R199、G198、B182；C20、M15、Y25、K10；#c7c6b6）、韶粉（R224、G224、B208；C15、M10、Y20、K0；#e0e0d0）、吉量（R235、G237、B223；C10、M5、Y15、K0；#ebeddf）和白臷（R235、G238、B232；C10、M5、Y10、K0；#ebeee8）。

配色方案：双色 / 三色 / 四色组合

双色配色	三色配色	四色配色
R223 G224 B217	R223 G224 B217	R223 G224 B217
		R255 G252 B209
R170 G172 B154	R252 G228 B223	R238 G222 B239
	R213 G234 B216	R223 G242 B252

★ 专家提醒 ★

二目鱼的双色配色采用的是相近色配色。

调色运用：二目鱼的应用案例

　　将二目鱼应用在壁画中，可以为壁画带来独特的视觉效果，可以增加壁画的美感和吸引力。

① 二目鱼可以用作装饰元素，增强壁画的装饰性，它可以用来填补空白区域、点缀画面或创造视觉重点，使壁画具有层次感。

② 在壁画中，二目鱼作为辅助色调，可以与其他鲜艳的色彩搭配使用，也能创作出极具吸引力和深度的壁画作品。

第 9 章　花束配色案例实战

　　花束配色是一门艺术，可以根据不同的场合、主题和情感来进行精心选择，例如妇女节、母亲节、父亲节和七夕节等不同的节日就需要不同的花束配色。不同的颜色代表了不同的情感，例如红色代表爱情、黄色代表友谊、白色代表纯洁等。本章主要讲解 8 种花束配色案例实战，帮助大家学会搭配各种节日花束。

9.1　妇女节花束配色案例

妇女节是一个庆祝女性在经济、政治和社会等领域作出的重要贡献而设立的节日，妇女节花束包括各种不同种类的鲜花，主要用来表达对女性的尊重、感激和祝福，通过选择粉色、紫色和其他色彩温柔的花束，可以传达对女性的赞美和祝福。

粉色和紫色是妇女节花束的主要配色，因为它们被视为温柔、女性化和浪漫的颜色，粉色代表着爱、关怀和感动，而紫色则代表着尊贵和高贵，绿色的叶子可以用来提高对比度和平衡鲜花的色彩，它们还代表了生命和新的开始。

配色方案：粉红色的玫瑰象征着热烈的情感，花束中加了几朵淡黄色的百合花，它象征着快乐、高贵。百合花的花姿优美，能够给人一种高雅的感觉。

①	R242 G167 B193	C5 M46 Y9 K0	# f2a7c1
②	R226 G225 B157	C17 M9 Y46 K0	# e2e19d
③	R188 G92 B136	C34 M75 Y26 K0	# bc5c88
④	R225 G162 B126	C15 M45 Y49 K0	# e1a27e
⑤	R173 G205 B96	C41 M8 Y73 K0	# adcd60

9.2 母亲节花束配色案例

母亲节花束是向母亲表达感激、尊重和爱意的方式之一。康乃馨代表着对母亲的无私奉献、爱和关怀的感激之情。母亲节花束的典型配色方案包括粉色、白色和红色，这些温暖而深情的颜色最适合表达感激之情。

不同颜色的康乃馨代表不同的感情，粉色的康乃馨代表对母亲的爱，白色的康乃馨象征纯洁和忠诚，红色的康乃馨象征爱和热情。在母亲节花束中，以康乃馨为主，再加上一些粉色或白色的玫瑰，可以表达对母亲的尊重和感激之情。另外，百合代表着纯洁和高贵，它们可用于表达母亲的高尚品质。

配色方案：典型的母亲节花束可以以粉色和红色为主色调，这些花材和颜色的搭配能够传达感激和尊重的情感。

①	R242 G1 B65	C3 M97 Y65 K0	# f20141
②	R249 G191 B229	C5 M35 Y0 K0	# f9bfe5
③	R246 G165 B171	C3 M47 Y22 K0	# f6a5ab
④	R228 G97 B123	C13 M75 Y35 K0	# e4617b

9.3 父亲节花束配色案例

父亲节给自己亲爱的父亲送一束花,可以表达儿女们对父亲的感激、尊重和爱意。父亲节虽然没有像母亲节那样的标志性花朵,但我们可以根据花材的寓意和颜色来搭配一束有意义的鲜花,以向父亲传达感激之情。父亲节花束的配色通常以强烈和阳刚的色调为主,以表达父亲的坚强、勇敢和关怀之心。

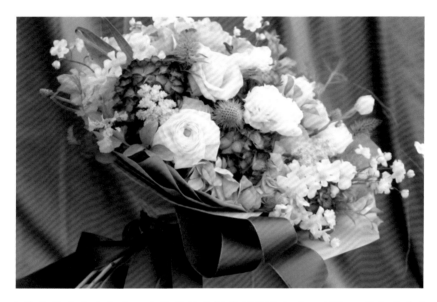

在父亲节花束配色中,有几种较为经典的配色组合。例如,蓝色和白色:蓝色代表信任、坚强和权威,而白色代表纯洁和坚定;红色和白色:红色代表爱和热情,白色代表纯洁;蓝色和绿色:绿色代表清新、宁静与和平,寓意家庭和睦。

配色方案:选用经典的蓝色+白色组合,蓝色的绣球团簇在一起,象征着圆满、幸福,而白色的康乃馨和玫瑰代表着纯洁,绿色的小花代表了健康、安宁。

①	R106 G138 B181	C65 M43 Y17 K0	# 6a8ab5
②	R173 G204 B227	C37 M14 Y8 K0	# adcce3
③	R238 G239 B239	C8 M6 Y6 K0	# eeefef
④	R188 G203 B108	C35 M13 Y68 K0	# bccb6c

9.4 教师节花束配色案例

教师节花束的配色和花卉选择旨在表达对教师的感激和尊重，同时传达出对他们辛勤工作的赞赏。花束的鲜艳和多彩体现了学生们的感情，而绿叶植物则强调了生长和希望。这些花束是表达感激之情的一种方式，可以使教师感受到被重视和赞赏。

教师节花束通常选择明亮的颜色，如鲜艳的红色、橙色、紫色、粉色或蓝色等，以表达活力、感激和尊重之情。花的类型可以多一点，以增加花束的层次感和视觉吸引力，象征了教师对学生全面发展的关怀。绿叶植物常用来作为花束的陪衬，增加自然感和清新感，代表了生长和希望。

配色方案：黄色代表阳光、活力和友善，这与老师的角色和特质相契合，向日葵被认为带有积极向上的含义，象征着坚强和希望。

①	R247 G139 B98	C2 M58 Y58 K0	# f78b62
②	R255 G227 B103	C5 M13 Y66 K0	# ffe367
③	R165 G208 B238	C40 M10 Y4 K0	# a5d0ee
④	R250 G231 B169	C5 M11 Y40 K0	# fae7a9

9.5　七夕节花束配色案例

红色普遍被认为是爱情和激情的象征，因此情人节花束经常以红色为主色调。七夕情人节人们通常送红玫瑰表达爱意，红玫瑰被认为是爱情的象征，特别是深红色的玫瑰，代表着浓烈的爱和热情，送红玫瑰是表达爱情的浪漫方式之一。

红玫瑰是情人节最受欢迎的选择，代表炽热的爱，适合热恋中的有情人；粉色玫瑰通常代表喜欢和感激，适合表达友情和感情初期的喜欢。郁金香是另一种受欢迎的情人节花卉，不同颜色的郁金香代表不同的情感，如红色代表真爱，粉色代表喜欢，紫色代表神秘。请大家选择一种最适合的花束和颜色，表达最真诚的情感。

配色方案：红玫瑰和紫色的满天星具有鲜明的颜色对比，将满天星的紫色融入红玫瑰花束中，可以为花束增添神秘的氛围，强调浪漫的感觉。

①	R252 G32 B85	C0 M93 Y51 K0	# fc2055
②	R255 G62 B119	C0 M86 Y31 K0	# ff3e77
③	R243 G120 B222	C21 M60 Y0 K0	# f378de
④	R255 G147 B250	C18 M49 Y0 K0	# ff93fa

9.6　生日花束配色案例

生日是一个令人高兴的日子，此时花束可以用来表达祝愿。花束的颜色通常是鲜艳、明亮的，如红色、橙色、黄色、粉色和紫色等，这些颜色经常出现在生日花束中，可以传达快乐和喜庆的氛围。

生日花束通常包含多种不同种类的花卉，这样可以营造出多样性的颜色和纹理，不同花卉搭配组合可以使花束更加丰富多彩，充满生日的欢乐，代表了朋友、家人或爱人的美好祝愿。

配色方案：不同的颜色和花卉可以传达不同的情感，橙色花朵表示友谊和快乐，粉色花朵传递温馨和感激之情，米白色花朵代表纯洁之情。

①	R248 G140 B132	C2 M58 Y39 K0	# f88c84
②	R249 G173 B186	C1 M44 Y15 K0	# f9adba
③	R238 G193 B149	C9 M31 Y43 K0	# eec195
④	R232 G229 B213	C12 M10 Y18 K0	# e8e5d5
⑤	R236 G214 B229	C9 M21 Y3 K0	# ecd6e5

9.7　婚礼花束配色案例

婚礼花束是指新娘的手捧花，新娘花束是婚礼仪式中不可缺少的一部分，具有深刻的含义和象征。新娘花束象征着新娘的美丽和纯洁，鲜花的娇艳和芬芳更衬出了新娘的美丽，白色花束是最传统和常见的选择，因为白色象征着纯洁无瑕和新的开始。

粉色花束代表浪漫和温柔，粉色玫瑰、绣球花、康乃馨或牡丹都可以用在新娘花束中，柔和的色调（淡紫色、淡蓝色和淡黄色）也可以给人温和、宁静的感觉，紫色的薰衣草或淡黄色的向日葵都适合新娘花束。

配色方案：将粉色和白色玫瑰搭配在新娘的花束中，可以包含多层次的含义，比如甜蜜、浪漫、纯洁，这种花束组合在婚礼中非常受欢迎。

①	R246 G73 B126	C2 M83 Y27 K0	# f6497e
②	R246 G199 B208	C4 M31 Y10 K0	# f6c7d0
③	R228 G225 B206	C13 M11 Y21 K0	# e4e1ce
④	R207 G219 B152	C26 M8 Y49 K0	# cfdb98
⑤	R248 G249 B243	C4 M2 Y6 K0	# f8f9f3

9.8　春节花束配色案例

春节花束代表了对幸福、繁荣和吉祥的美好愿望，它们是春节庆祝活动中不可或缺的一部分，为这个重要的节日增添了色彩和欢乐。春节花束中包括各种寓意吉祥的花卉，如吉祥草、幸运竹、福娃花等。

春节花束通常以鲜艳、热烈和富有节日氛围的颜色为主，红色是春节的主色调，红色的玫瑰、康乃馨和牡丹是常见的选择；金色代表着财富和吉祥，也是春节的美好愿望，如黄色的郁金香或金边的百合。

配色方案：将红色的玫瑰和黄色的郁金香组合在一起，可以传达出喜庆、热情、友爱和希望，使春节花束更具象征性和节日氛围。

①	R211 G40 B62	C21 M95 Y72 K0	# d3283e
②	R188 G77 B108	C33 M82 Y43 K0	# bc4d6c
③	R222 G156 B194	C16 M49 Y5 K0	# de9cc2
④	R248 G196 B57	C7 M29 Y81 K0	# f8c439
⑤	R230 G139 B113	C12 M57 Y52 K0	# e68b71

第 10 章　广告配色案例实战

　　广告配色是指广告中使用的颜色搭配方案，用来传达特定的情感、信息和品牌形象。配色在广告中起着非常重要的作用，因为它可以影响观众的感知、情感和注意力，广告配色应考虑目标受众的喜好和文化背景。本章主要讲解 8 种广告配色案例实战，帮助大家能够有效地传达广告的信息。

10.1 奶茶品牌标志配色案例

奶茶品牌标志是品牌的视觉代表，奶茶是一种让人感觉温暖又舒适的饮品，所以 LOGO 可以采用柔和的色调，如棕色、粉色、橙色或米色，以传递这种感觉，选择一到两种主要颜色，并搭配一到两种辅助颜色，确保它们相互搭配和谐。

如果奶茶品牌强调高品质的成分和独特的配方，可以使用深红色、紫色或金色等颜色来传达高级感，使用对比色来增加 LOGO 的视觉吸引力，对比色可以使要展现的元素在 LOGO 中更加醒目。

配色方案：棕色类似于茶的颜色，将棕色设置为主色调，适度的渐变和阴影效果可以增加 LOGO 的深度和视觉吸引力。

①	R117 G56 B43	C53 M83 Y87 K28	# 75382b
②	R179 G107 B70	C37 M67 Y76 K1	# b36b46
③	R244 G209 B163	C7 M23 Y39 K0	# f4d1a3
④	R254 G242 B228	C1 M8 Y12 K0	# fef2e4

10.2 水果品牌标志配色案例

水果品牌标志通常使用明亮、鲜艳的颜色，以强调水果的鲜、新和多样性特征，包括红色、橙色、黄色、绿色和紫色等。大多数水果品牌标志会使用多种不同的颜色进行搭配，以反映各种不同种类的水果。

水果品牌标志通常包括水果的图标或形象，一些水果品牌如果要强调自然或有机生产的特点，可以使用绿色或深绿色来表达，以强调与大自然的联系。

配色方案：能给人带来清新感是水果品牌标志的常见特点，使用明亮的橙色、黄色和绿色等色彩，有助于传达清新、健康的感觉。

①	R236 G52 B50	C7 M91 Y79 K0	# ec3432
②	R250 G99 B38	C0 M75 Y84 K0	# fa6326
③	R255 G203 B5	C4 M26 Y89 K0	# ffcb05
④	R143 G194 B114	C51 M9 Y67 K0	# 8fc272
⑤	R206 G226 B163	C26 M4 Y45 K0	# cee2a3

10.3 服装品牌标志配色案例

服装品牌标志的配色会受当前时尚色彩的影响，包括经典的黑白、中性色，以及季节性流行色彩。以女装品牌标志的配色为例，会呈现出女性化的特点，通常使用紫色、粉紫色、柔和的蓝色、橙色等颜色来表现女性的柔和。

在女装品牌标志的配色中，紫色和粉色通常与女性相关联，因此在女装品牌中非常常见，这些颜色具有温暖、可爱、甜美的特征。

配色方案：在女装品牌标志中使用柔和的蓝色调，可以传达出冷静、信任和专业感，适合那些注重质感的女装品牌，加入紫色调可以使品牌标志更有气质和深度。

①	R112 G34 B87	C66 M99 Y49 K11	# 702257
②	R224 G71 B95	C15 M85 Y50 K0	# e0475f
③	R254 G150 B81	C0 M54 Y68 K0	# fe9651
④	R0 G93 B118	C92 M62 Y47 K5	# 005d76
⑤	R0 G153 B179	C78 M27 Y29 K0	# 0099b3

10.4　家具品牌标志配色案例

家具品牌标志的配色应考虑品牌的定位、风格、目标受众和愿景。家具品牌标志通常使用中性色，如黑色、白色、灰色和棕色等，给人稳定、经典和高品质的感觉，再加入一些亮色，可以更好地吸引顾客的注意力。

木色也是家具品牌中常见的颜色，可以传达出其与自然和木材相关的信息，不同类型的木色，如淡色木、中色木或深色木，可以用于表现不同风格的家具。

配色方案：在家具品牌中，以橙色和蓝色为主，颜色对比强烈，冷暖色彩鲜明，视觉冲击力强，能让观众快速记住该品牌。

①	R201 G74 B57	C27 M84 Y80 K0	# c94a39
②	R226 G117 B73	C13 M66 Y71 K0	# e27549
③	R240 G222 B202	C8 M16 Y22 K0	# f0deca
④	R24 G94 B109	C89 M60 Y53 K8	# 185e6d
⑤	R54 G135 B146	C78 M38 Y42 K0	# 368792

10.5 汽车海报广告配色案例

汽车海报广告的配色非常重要，整体画面要能够引起观众的兴趣，表现出汽车的质感和特点，还要了解汽车广告的目标受众，选择他们喜欢的颜色，不同年龄和性别的目标受众对不同的颜色有不同的反应。明亮的颜色能够在广告中快速引起观众的注意，如鲜艳的红色、橙色、黄色和蓝色等。红色还可以用于汽车广告的价格、打折等关键信息，吸引观众的注意力。

配色时，还要考虑汽车的型号和特性，越野型汽车可以使用明亮的颜色，而豪华轿车可以使用深沉的颜色。汽车的颜色一定要亮眼，广告可以使用浅色调的背景，有足够的对比，使汽车更加突出，增强广告的吸引力。

配色方案：明亮的红色能在广告中吸引观众的注意力，传达出活力和激情的特点，红色与黑色也是经典的组合配色，与背景环境有鲜明的对比，广告效果突出。

①	R170 G1 B15	C40 M100 Y100 K6	# aa010f
②	R227 G79 B89	C13 M82 Y55 K0	# e34f59
③	R224 G186 B205	C14 M33 Y9 K0	# e0bacd
④	R199 G185 B193	C26 M29 Y18 K0	# c7b9c1
⑤	R24 G17 B21	C84 M85 Y79 K70	# 181115

10.6　酒店节日广告配色案例

中秋节酒店折扣活动广告的配色需要反映中秋节的氛围和传统，同时要吸引目标受众的关注。中秋节是中国传统节日，与红色、黄色、橙色和金色相关，这些颜色代表着幸福、团圆和繁荣，在广告中可以使用这些颜色来增强中秋节这个传统节日的氛围。

中秋节与明亮的圆月相关，因此在广告中可以使用明亮的月亮色调和天空色调，如黄色、金色、银色、白色或蓝色等，以强调这一节日的特点。使用渐变色可以营造出温馨和浪漫的氛围，适合中秋节庆祝活动，渐变的蓝色或紫色可以给人晚上赏月的感觉。

配色方案：酒店广告中使用了象征中秋节的元素和颜色，如兔子、海浪及广告文字等，节日文字特别显眼，兔子使用了白色＋灰色的组合配色，背景使用了蓝色的渐变色，体现了中秋节海上赏月的浪漫氛围。

①	R218 G148 B62	C19 M50 Y80 K0	# da943e
②	R224 G205 B89	C19 M19 Y73 K0	# e0cd59
③	R244 G236 B190	C8 M7 Y32 K0	# f4ecbe
④	R20 G73 B81	C91 M67 Y62 K24	# 144951
⑤	R121 G156 B133	C59 M30 Y52 K0	# 799c85

10.7　夏日冰饮广告配色案例

　　夏日冰饮广告的配色应该营造出清凉、清新和夏季的氛围，以吸引目标受众的注意力，蓝色和绿色是代表清凉和清新的颜色，适合在夏季冰饮广告中使用。柠檬味饮料的标志性颜色是明亮的柠檬黄，它能够凸显柠檬的特点。

　　配色方案：蓝色是一种冷色调，黄色是一种暖色调，这两种颜色搭配在一起，冷暖对比强烈，可以更好地突出柠檬味冰饮，使主体更突出。绿色可以突出柠檬的自然和健康的特点，柠檬叶子可以展现有机和天然的特点。

①	R19 G93 B126	C91 M64 Y41 K2	# 135d7e
②	R76 G169 B203	C68 M21 Y18 K0	# 4ca9cb
③	R231 G205 B11	C17 M20 Y91 K0	# e7cd0b
④	R227 G206 B181	C14 M22 Y30 K0	# e3ceb5
⑤	R129 G182 B0	C57 M13 Y100 K0	# 81b600

10.8　喜糖包装广告配色案例

喜糖包装广告的配色要突出喜庆、幸福和节庆的特点，同时吸引目标受众的关注。红色是中国传统文化中与喜庆、幸福和好运相关的代表色，可以传达出庆祝和幸福的主题；金色代表财富和繁荣，也与喜庆相关，金色在喜糖包装中可以用来突出特别的元素，或者作为文字的色彩，引起人们的关注。

在喜糖包装中可以加入传统的图案和装饰，如龙、凤、蝴蝶、情侣和花朵等，以表现婚庆的主题。

配色方案：以暗红到鲜红的渐变色作为喜糖包装的主色调，可以体现出喜糖的质感，以金黄色的文字作为包装的主体文字，可以快速吸引观众的眼球。

①	R95 G0 B2	C55 M100 Y100 K46	# 5f0002
②	R173 G0 B9	C40 M100 Y100 K5	# ad0009
③	R253 G0 B0	C0 M96 Y96 K0	# fd0000
④	R240 G74 B137	C6 M83 Y19 K0	# f04a89
⑤	R243 G219 B18	C12 M14 Y88 K0	# f3db12

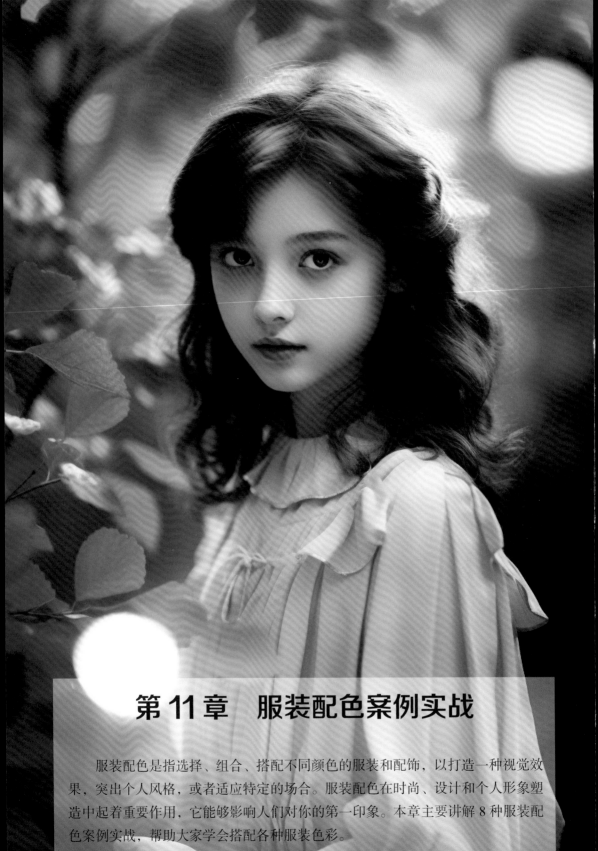

第 11 章　服装配色案例实战

　　服装配色是指选择、组合、搭配不同颜色的服装和配饰，以打造一种视觉效果，突出个人风格，或者适应特定的场合。服装配色在时尚、设计和个人形象塑造中起着重要作用，它能够影响人们对你的第一印象。本章主要讲解 8 种服装配色案例实战，帮助大家学会搭配各种服装色彩。

11.1　儿童春装配色案例

儿童春装的配色应该考虑季节的特点，春季是一个以生机勃勃和清新为特征的季节，因此可以选择淡色和明亮的颜色，如粉色、浅蓝色、柠檬黄、草绿色和淡紫色等，这些颜色可以突出春天的感觉。

花朵和带有春季元素的图案（小动物、彩蛋和小鸟等）是儿童春装中比较常见的，这些图案可以增加服装的活力。将明亮的颜色与中性色调（白色、灰色和淡棕色等）搭配在一起，可以平衡服装的整体色彩，让服装色彩看起来更加协调。

配色方案：将白色的卫衣与粉色的裤子搭配在一起，能给人一种清新、欢快的感觉，白色代表纯洁无瑕，而粉色则让人联想到温和、甜美。

①	R247 G240 B236	C4 M7 Y7 K0	# f7f0ec
②	R251 G178 B188	C1 M42 Y15 K0	# fbb2bc
③	R221 G142 B153	C16 M55 Y28 K0	# dd8e99
④	R226 G162 B156	C14 M45 Y32 K0	# e2a29c

11.2　儿童夏装配色案例

夏季是一个明亮的阳光充足的季节，因此适合选择鲜艳、饱和度高的颜色，夏季与海滩度假和水上活动相关，所以海滩和海洋元素的颜色（海蓝色、珊瑚橙、沙滩黄、海洋绿等）都非常合适。

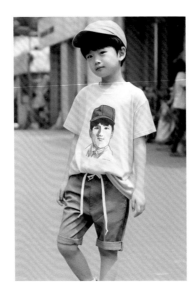

虽然明亮的颜色适合夏天，但不要让服装色彩过于杂乱，要合理搭配黄色、白色、浅蓝色或淡色，以平衡整体配色。另外，白色服装在夏季非常流行，因为它可以反射阳光，使孩子感到凉爽，白色服装也是经典之选。

配色方案：黄色的帽子和 T 恤上衣很明亮，给人眼前一亮的感觉，搭配海蓝色的牛仔短裤，整体给人一种清爽的感觉，这个组合是非常适合夏季服装的色彩搭配。

①	R251 G230 B121	C7 M11 Y60 K0	# fbe679
②	R242 G204 B79	C10 M24 Y75 K0	# f2cc4f
③	R96 G129 B165	C69 M47 Y25 K0	# 6081a5
④	R158 G179 B210	C44 M26 Y10 K0	# 9eb3d2
⑤	R233 G238 B253	C11 M6 Y0 K0	# e9eefd

11.3　儿童秋装配色案例

儿童秋装的配色应该考虑到秋季的特点，即天气逐渐变凉，自然界的色彩也变得更加丰富和深沉。秋季是暖色调占主导的季节，因此适合选择橙色、红色、深黄色、棕色和深紫色等颜色，这些颜色可以体现秋天的气氛和自然景色。

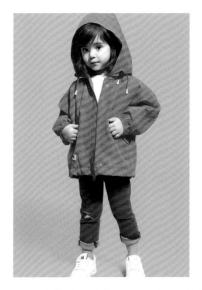

在秋季儿童服装中，可以混搭明暗色调，例如橙色的外套搭配深蓝色的裤子，以增加层次感，中性色调（灰色、黑色和白色）可以用来平衡服装的整体配色。金色和铜色是秋季的传统颜色，代表收获和丰富，这些颜色可以用于装饰或配饰。

配色方案：外套是橙色的，属于暖色调，牛仔裤是深蓝色的，属于冷色调，二者形成了鲜明的对比，而小白鞋可以平衡服装色彩，这种色彩搭配适合户外活动和家庭聚会。

①	R254 G111 B75	C0 M71 Y66 K0	# fe6f4b
②	R254 G241 B170	C4 M6 Y42 K0	# fef1aa
③	R54 G68 B85	C84 M73 Y56 K22	# 364455
④	R128 G134 B142	C57 M45 Y39 K0	# 80868e
⑤	R238 G235 B233	C8 M8 Y8 K0	# eeebe9

11.4 儿童冬装配色案例

儿童冬装的配色应该考虑到这个季节的特点，即低温、雪和寒冷，因此适合选择红色、橙色、深蓝色、棕色和酒红色，这些颜色可以给人温暖和舒适感。另外，红色和黑色等明暗对比强烈的色彩也是经典的冬季组合色彩之一。

中性色调（黑色、深褐色和深灰色）在冬季非常实用，可以作为围巾、靴子和裤子的主要颜色，同时增加整体的稳定感。金色和银色可以作为冬季节日装的亮点，如圣诞节或新年的装饰。

配色方案：羽绒服是深蓝色的，而深蓝色是一种经典的色彩，可以使羽绒服显得深沉而保暖，棕色、褐色、浅色等色彩交织的围巾提升了整体装扮的视觉吸引力，此案例色彩相近且和谐统一。

①	R42 G64 B98	C91 M81 Y48 K13	# 2a4062
②	R96 G103 B129	C71 M61 Y40 K1	# 606781
③	R146 G71 B38	C47 M80 Y97 K14	# 924726
④	R174 G180 B195	C37 M27 Y18 K0	# aeb4c3
⑤	R206 G169 B148	C24 M38 Y40 K0	# cea994

11.5　女士生日礼服配色案例

生日礼服可以彰显女士的个性和风格，同时传达出了她对生活的热爱和庆祝的心情，并让她在这一天感到格外特殊和美丽。亮色（粉色、浅紫色或天蓝色）的礼服可以给人一种欢快感，而深色（黑色、深红色或深蓝色）的礼服则给人一种庄重感。

在选择礼服颜色时，首先要考虑是否适合女士的肤色，肤色偏暖的人通常适合橙色、红色和黄色的礼服，而肤色偏冷的人适合蓝色、绿色和紫色的礼服。

配色方案：浅蓝色是一种清新的颜色，能让人想到天空和水的色彩，这种颜色突出了女性的柔美，礼服上的水晶亮片使礼服更加引人注目，再搭配浅紫色的水晶头饰，使女性更显优雅。

①	R136 G155 B187	C53 M36 Y17 K0	# 889bbb
②	R185 G189 B214	C32 M24 Y8 K0	# b9bdd6
③	R210 G198 B222	C21 M24 Y4 K0	# d2c6de
④	R250 G230 B241	C2 M15 Y0 K0	# fae6f1

11.6　女士休闲套装配色案例

女士休闲套装包括上衣和下装，适合休闲场合的着装，如周末活动、朋友聚会、购物或休息等，强调舒适性和时尚性，通常以浅色为基础，如粉红色、浅蓝色、浅绿或白色，这些浅色给人舒适感，同时也更容易与其他颜色搭配。

休闲套装可以通过混搭不同的颜色来增加时尚感。例如，搭配亮色的上衣和中性色的下装，或者中性色的上衣搭配亮色的裤子，这种混搭可以为着装增添活力。

配色方案：休闲套装中的粉色和白色使整体装扮给人眼前一亮的感觉，搭配浅蓝色的裤子，整体给人舒适感，适合户外活动。

①	R159 G184 B201	C43 M22 Y17 K0	# 9fb8c9
②	R241 G208 B215	C7 M24 Y9 K0	# f1d0d7
③	R230 G236 B241	C12 M6 Y4 K0	# e6ecf1
④	R238 G239 B234	C9 M6 Y9 K0	# eeefea
⑤	R66 G79 B93	C80 M69 Y55 K15	# 424f5d

11.7　男士休闲套装配色案例

　　男士休闲套装注重舒适性，采用中性颜色和款式，如黑色、灰色、卡其色、棕色、深蓝色和白色等，以确保整体搭配稳定，这种中性风格适合不同年龄段和风格的男性。另外，男士休闲套装可以搭配白色的运动鞋，适合户外活动。

　　配色方案：黑色代表经典、内敛，而白色代表清新、明亮，这种色彩对比在整体搭配中增强了视觉吸引力，再加上棕色的中性色，呈现出经典、简约的风格。棕色是一种温暖的色调，它为整体搭配增加了温暖感，尤其适合秋季和冬季。

①	R161 G89 B59	C44 M73 Y83 K6	# a1593b
②	R33 G30 B33	C83 M81 Y75 K61	# 211e21
③	R121 G120 B122	C61 M52 Y48	# 79787a
④	R227 G223 B229	C13 M13 Y7 K0	# e3dfe5
⑤	R240 G238 B239	C7 M7 Y5 K0	# f0eeef

11.8 中老年休闲套装配色案例

中老年休闲套装的色彩搭配应根据个人喜好、肤色、季节和场合来选择，通常以中性色（黑色、灰色、深蓝色、白色和棕色）为主，在服装上加入一些温暖的色调（深红、酒红、橄榄绿和卡其色等），可以使中老年休闲套装给人温馨的感觉。

配色方案：酒红色代表温暖和活力，能提升面容气色，适合中老年人的服装配色，将中性色（黑色和米白色）和温暖的酒红色搭配在一起，可以为休闲装增加一些时尚感，同时保持了中性色的稳定性。

①	R113 G17 B45	C54 M100 Y77 K32	# 71112d
②	R19 G15 B24	C89 M88 Y76 K68	# 130f18
③	R251 G242 B238	C2 M7 Y7 K0	# fbf2ee
④	R239 G239 B239	C8 M6 Y6 K0	# efefef

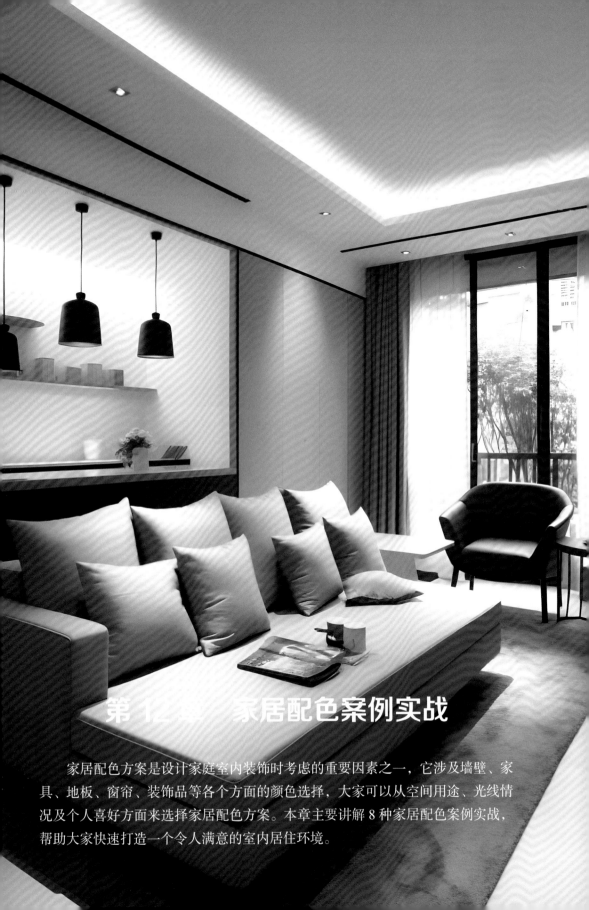

第 12 章　家居配色案例实战

家居配色方案是设计家庭室内装饰时考虑的重要因素之一，它涉及墙壁、家具、地板、窗帘、装饰品等各个方面的颜色选择，大家可以从空间用途、光线情况及个人喜好方面来选择家居配色方案。本章主要讲解 8 种家居配色案例实战，帮助大家快速打造一个令人满意的室内居住环境。

12.1 女性空间配色案例

　　女性空间的配色通常要考虑到女性的审美和喜好，以打造出温馨、典雅和时尚的室内环境。粉色是典型的女性色彩，可以用于墙壁、家具及装饰品的配色。浅粉色或玫瑰粉都是不错的选择，能够营造出温馨和浪漫的氛围。

　　在以红色为中心的暖色系中，粉色被视为浪漫的颜色，可以为空间带来温馨的感觉；紫色是一种中性色，代表着神秘和优雅，也非常适合女性空间；黄色可以用于灯具，为空间增加亮点和奢华感。

　　配色方案：高明度的暖色调，可以凸显室内的浪漫氛围，展现女性的甜美，配上白色会显得更加梦幻。

①	R213 G78 B82	C20 M82 Y61 K0	# d54e52
②	R230 G109 B145	C12 M70 Y23 K0	# e66d91
③	R250 G178 B184	C1 M42 Y18 K0	# fab2b8
④	R198 G163 B242	C32 M40 Y0 K0	# c6a3f2
⑤	R247 G239 B178	C7 M6 Y38 K0	# f7efb2

12.2　男性空间配色案例

男性空间的配色通常以深蓝、灰色和黑色为主，以营造出稳重、清爽和愉悦的氛围，中性色如白色和灰色用于平衡室内的色彩，银色和铜色可以增加室内的现代感，颜色的亮度和饱和度可以根据实际情况进行调整。

深蓝色被认为是男性空间的经典颜色，它能呈现出沉稳、具有力量的效果，能给人安全感；灰色是一种中性色，适合作为男性空间的主色调，给人一种冷静的视觉感受；少量的黑色可以用于强调和对比，提供色彩深度和亮点。

配色方案：蓝色和灰色可以展现出男人的理性和气质，是男性空间不可缺少的色彩，暗浊的深蓝色调可以展现出空间的厚重感与高级感。

①	R86 G105 B149	C75 M60 Y27 K0	# 566995
②	R143 G149 B171	C51 M40 Y24 K0	# 8f95ab
③	R137 G128 B161	C54 M51 Y24 K0	# 8980a1
④	R0 G0 B0	C93 M88 Y89 K80	# 000000
⑤	R28 G49 B127	C100 M93 Y27 K0	# 1c317f

12.3 儿童空间配色案例

儿童空间应该充满活力，给人温馨的感觉，适合儿童的成长和发展，使用明亮的色彩如蓝色、粉色、黄色、绿色等，可以激发儿童的创造力和好奇心，中性色如灰色、白色和米色可用于家具和装饰，营造温馨氛围。

儿童空间应通过配色设计打造一个愉快、创意、安全和鼓励学习的环境，使用柔和的淡色调组合，如淡绿、淡粉或淡黄，可以营造出温馨和轻松的氛围。另外，在壁纸、书桌或家具上添加可爱的图案，可以增强房间的趣味性。

配色方案：绿色是一种与大自然相关的颜色，有助于放松和平静心情，这种颜色可以激发孩子的好奇心和创造力；黄色是一种活泼的颜色，可以提高孩子的情绪。

①	R201 G207 B140	C28 M14 Y53 K0	# c9cf8c
②	R236 G186 B182	C9 M35 Y23 K0	# ecbab6
③	R239 G215 B88	C13 M16 Y73 K0	# efd758
④	R228 G216 B202	C13 M16 Y21 K0	# e4d8ca
⑤	R196 G245 B153	C30 M0 Y51 K0	# c4f599

12.4　婚房空间配色案例

在为婚房空间进行配色设计时，需要营造出浪漫、温馨、舒适的氛围，象征着新婚夫妇的爱情和幸福。大红色是代表爱情和热情的经典颜色，它可以传达出浓烈的情感，使婚房空间充满浪漫和激情。

在中国传统文化中，红色被视为吉祥和喜庆的象征。因此，大红色常用于婚礼和庆祝场合，以祝愿新婚夫妇的婚姻幸福和美满。红色还可以用于装点婚房，如红色的窗帘、被褥或装饰品等。

配色方案：在婚房中使用大红色可以增加空间的华丽感，使其更加引人注目，白色代表纯洁和清新，这是经典的婚房颜色组合，可以用在墙壁、窗帘和装饰上。

①	R128 G24 B20	C49 M99 Y100 K27	# 801814
②	R245 G83 B70	C2 M81 Y67 K0	# f55346
③	R195 G34 B30	C30 M97 Y100 K1	# c3221e
④	R243 G80 B0	C3 M82 Y99 K0	# f35000
⑤	R245 G180 B140	C4 M39 Y44 K0	# f5b48c

12.5 都市感的客厅配色案例

　　都市感的客厅通常以中性色为主色调，如灰色、白色、米色和深褐色等，这些颜色给人现代感和简约感，同时也有利于突出其他饰品或家具的颜色。通过合理地搭配中性色、对比色和不同质感的元素，打造充满都市氛围的空间。

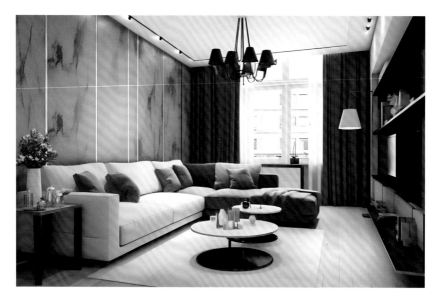

　　中性色调既给人现代感，又显得大气、稳重，都市感的客厅通常选择简约、现代风格的家具，线条简单、造型独特，呼应了都市生活的快节奏和现代感。使用金属材质的装饰品或家具，比如黑色吊灯，可以增加现代感和高级感。

　　配色方案：在客厅的颜色设计上，黑色可以表现出都市冷峻、神秘的一面，如果追求冷酷和个性化的都市感，可以只使用黑、白、灰进行配色。

①	R50 G47 B51	C80 M77 Y70 K46	# 322f33
②	R114 G101 B92	C62 M61 Y62 K8	# 72655c
③	R209 G208 B208	C21 M17 Y16 K0	# d1d0d0
④	R143 G123 B104	C52 M53 Y59 K1	# 8f7b68
⑤	R201 G158 B137	C26 M43 Y44 K0	# c99e89

12.6　简约感的餐厅配色案例

简约感的餐厅通常选择简洁或线条清晰的餐桌、椅子和储物家具，家具通常是现代风格的，呈直线、几何形状。简约风格的餐厅通常以中性色调为主，如白色、灰色、米色和淡木色等，这些颜色可以给人带来简洁、清爽的感觉。

简约感的餐厅注重去繁从简，搭配少量精选的装饰物品即可，如画作、摆设等，不要过多堆砌。在餐厅的配色设计上，可以采用单一颜色或者两种颜色组合，减少过多的其他色彩，使空间更为干净、整洁。

配色方案：简约风格的餐厅给人宽敞、明亮的感觉，餐厅空间若过于冷硬，会降低人们的食欲，将淡木色用在餐桌椅子上，既能增添稳重感，又能活跃气氛。

①	R220 G192 B156	C18 M28 Y40 K0	# dcc09c
②	R221 G211 B205	C16 M18 Y18 K0	# ddd3cd
③	R224 G219 B216	C15 M14 Y14 K0	# e0dbd8
④	R176 G183 B177	C36 M24 Y29 K0	# b0b7b1
⑤	R245 G232 B198	C6 M11 Y26 K0	# f5e8c6

12.7 温馨感的卧室配色案例

设计温馨感的卧室配色旨在营造一个舒适、亲切和宁静的休息环境，温馨感的卧室常使用柔和、温暖的颜色，如淡粉色、米色、淡绿色和淡黄色等，这些颜色可以营造出宁静和舒适的氛围。在房间中增加自然元素，可以使卧室更加温馨，给人亲切感。

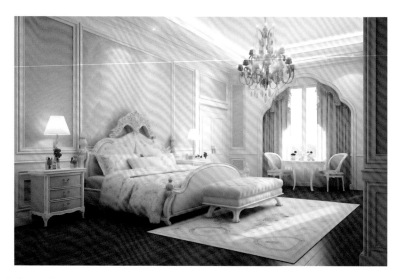

淡粉色是传统的温馨感卧室使用的颜色之一，代表着浪漫和温柔，它适合喜欢甜美、柔和氛围的人；米色或奶白色会给人温暖和宁静的感觉，适合喜欢自然、朴实风格的人；淡蓝色象征着宁静，用于打造宁静的卧室环境。

配色方案：淡粉色可用于装饰墙壁、窗帘、被褥等，躺在淡粉色的被窝里，心都是暖暖的；淡黄色的地垫也可以为房间带来明亮和温馨的氛围。

①	R242 G202 B202	C6 M28 Y15 K0	# f2caca
②	R211 G140 B141	C21 M55 Y36 K0	# d38c8d
③	R175 G197 B192	C37 M16 Y25 K0	# afc5c0
④	R243 G227 B208	C6 M13 Y19 K0	# f3e3d0
⑤	R223 G206 B197	C15 M21 Y21 K0	# dfcec5

12.8　清爽感的卫浴间配色案例

清爽感的卫浴间可以为人们提供一个舒适、宁静、清新的空间，可以让人放松身心，这种设计风格可以减少混乱和压力，让人感到轻松和愉快，清爽的颜色和清新的气息有助于打造一个宜人的环境，使人在卫浴间卸下所有的疲惫。

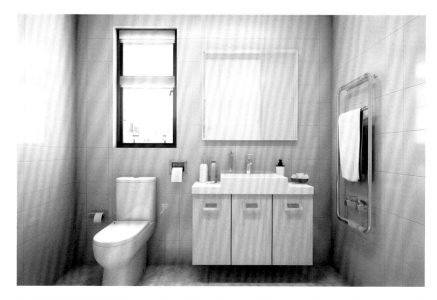

清爽感的卫浴间通常以白色或浅色为主色调，白色是传统的卫浴间颜色，代表着纯洁和干净，能给人一种宽敞和明亮的感觉；海蓝色代表着清澈的海水，能给人一种清新和宁静的感觉，这种颜色适合在卫浴间中使用。

配色方案：在卫浴间的颜色设计上，蓝色与白色这种搭配很常见，白色的洁净感与蓝色的清新感相得益彰，这种搭配可提高卫浴间的亮度，给人清爽感。

①	R186 G210 B228	C32 M12 Y8 K0	# bad2e4
②	R119 G167 B200	C58 M27 Y16 K0	# 77a7c8
③	R200 G209 B217	C25 M15 Y12 K0	# c8d1d9
④	R172 G205 B231	C38 M13 Y6 K0	# accde7
⑤	R228 G238 B249	C13 M5 Y1 K0	# e4eef9